U0034956

＊教室環境設計＊

Classroom 4

創・意・篇

【代 序】

對週遭環境敏感的兒童

「老師！牆壁上的畫是不是換了？」一大早，上學的兒童就發現牆上的壁畫更換了，平時他們對於這類的事物，都不太在意的。

室內佈置，對兒童非常重要，因為兒童感覺上的陶冶，受周圍的環境影響極大。

「培養兒童的感性」，絕非理論而已。對於日常生活中，人們提及、接觸到的事物，如何判斷其好、壞、美、醜？這些都需要在對美好事物進行認知的過程中，親身體驗。

去體會環境之美，不僅能培養感性、更能影響兒童幼嫩的心靈與情操。事實上，當兒童感受到「美」，除了能培養敏銳的感覺之外，更能塑造兒童本身的情操─後者比前者更為重要。一些感覺較遲頓的人，無論眼前的事物多麼美好，也將無動於衷，我們不妨說這一類人的情操是付之闕如。

美好的生活環境

我們的生活環境中，存在著一種自然的美感。像寺廟前的庭院飄落著楓葉，雖然只是自然景觀所產生微不足道的枯葉，但是和地面青苔的顏色相互輝映，便形成極美麗的景象，這就是一種自然美。

古代的藝術家們，曾將這種自然之美，成功的融入了工藝品上的圖案，成為一種美麗的裝飾、成就了最佳的藝術效果。生活中，處處存在著自然之美與人工設計之美。幼稚園的環境當然也不例外：本書便著眼於如何使幼稚園的兒童們擁有一個使情操能更趨豐富的環境，以及如何達成這種目的的良好設計。

美，又分為造型之美和色澤之美，以及造型與色澤融合而成的美、由材料的質感所產生的美感、及機能上所產生的美感…種種不一而足。以上都是設計家嘔心瀝血的心得，依其在生活中所具備的意義，設法將美感，正確地傳達給第三者的表現方式。

幼稚園的工作人員，對於生活的環境須有所建設─尤其是牆面的設計。這與設計家刻意表現生活中的造型、色澤、構圖、質感、機能之美等、在道理上是相通的。總之，為了提供幼兒們最佳的設計，保育人員必須具備敏銳而優美的官能感覺。

遊戲與壁面構成

設計的重點，主要需考慮到兒童在幼稚園中的生活，以及他們能獲得的經驗

二者之間的關係。本書內容便著重在如何為兒童的生活內容，設計題材以及引發其行動的動機。將以上的事項加以概略分類，可分為以下各個種類，包括遊戲、創造、描繪、造型、觀摩、想像力，以及有關生活的動態及方式等項目。我們所要說明的，便是思考以上各個項目，研究牆面構圖設計，所帶來的具體成果。

　　關於遊戲性的壁面構圖，重點在於如何將兒童日常生活中有關遊戲性的題材引入。也就是要使兒童重新評估跳繩、捉迷藏、玩皮球、玩陀螺、捉蝌蚪、捉小蟲等遊戲內容，並將之表現在構圖

中。此外，除了壁面構成本身可做為遊戲的裝飾之外，更可以做為遊戲行動的誘因，就保育課程而言，這是頗具意義的項目之一，可以啓發孩童的創意。

造型活動與壁面構成

　　刺激兒童從事創作性或描繪壁面，可以做為兒童造型活動的動機。這是相當重要的項目，往往可使壁面的設計收到良好的效果，故使之與兒童的生活發生關連，是絕對必需的。把裝飾的牆面做為兒童造型活動的目標，更可以使兒童感受到裝飾本身。

觀察和牆壁構成

　　觀察力的培養，可以形成兒童寶貴的經驗或活動項目。所謂觀察，是發覺自然界的事物，更進一步對其加以認識的一種行為。將動物、昆蟲、植物、山川、海洋…等自然景物，做為兒童們關心的目標，在透過壁面構成的設計，使兒童對既有的經驗，重新評估。以上這些項目並非照本宣科地提出，往往可加註一些優美的設計與創意，乃是此一項目所應該注意的重點。

　　除了自然的景物，社會性事物也是牆面設計中不可或缺的靈感來源。所謂的社會事物指的便是日常生活中所見的人為景物，如交通工具、建築物、公共設施等等。

　　在壁面的設計中引入這類題材的意義，在於使兒童能多注意周遭的事物，激發他們本身積極地參與社會性活動。

想像力與壁面構成

　　想像力是創造的根源，更是科學的泉源。在壁面構成的設計過程中，兒童們藉此展開豐富的想像力，進而發揮創作力。

　　一般兒童對於童話書、圖畫本、故事

書、兒童歌謠都十分感興趣，能使兒童產生新的意像。除了童話、故事書等書籍之外，在歌謠方面，最好也能兼顧歌詞本身的含意及旋律上的趣味感，如此可使兒童唱的更美、更好。

生活得潮流與壁面的構成

　　以生活潮流為主題的壁面構成，大多是與生活上的各種活動相關主題。這些活動本身與自然界的變遷、更是息息相關。將人類生活中的喜悅、願望、感恩等情感活動內容，設計成生動的牆面構圖，或者是將兒童參與活動的成果表現其中，都十分值得重視。

　　此外，輪值或值星的圖表，也能使兒童在日常生活中，對於人際關係與一些較有組織的活動，有更深刻的了解。這些在學習社會生活的過程中，或是使一個由小班級為主的團體趨於成長的過程中，都相當重要。換言之，就是能有組

材料的應用

① 碎布 在碎布背面可托（粘）上一層薄紙，使用時較方便。本例中，已經附有襯紙，可直接貼上，也可利用碎布來做成花或是房屋，用途極為廣泛。

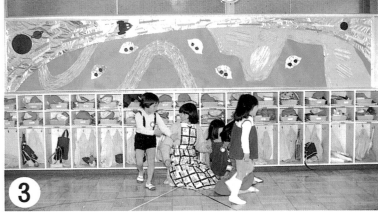

②③ 吸管和鋁箔 吸管可單支使用，也可多支併用。本例是將許多吸管排在一起，藉以表現量感及趣味性。鋁箔則適合表達太空船、火箭等科技時代的器具。

④⑤ 塑膠帶 將捆貨用的塑膠帶敞開，不僅可有足夠的寬度，顏色也不致於太單調，多條併列的效果較佳，色調可有變化。

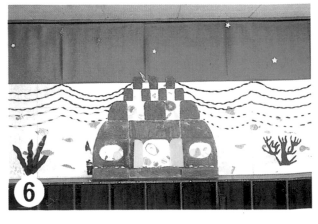

⑥ 砂 在硬紙板塗上一層漿糊，再撒上砂子，以砂畫的手法來表現海底龍宮。如在硬紙板上著色，再撒砂子，會有另一種意想不到的效果。

7 毛線 毛線較不容易使用，但其顏色與粗細種類繁多，是相當不錯的線材。除了本例中所使用的幾何圖案之外，也可賦予各種不同的變化。

9⑩卵殼 ⑨在紙板上卵殼加上，做成展示用的展示板，由於具有凹凸的特質，會使光線曲折，造成富於變化的趣味。⑩則是利用卵殼的凹凸面，表達山峰具有高度的質感。

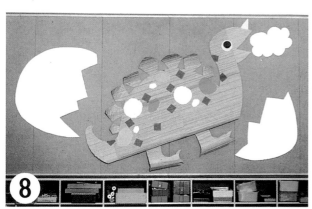

⑧瓦楞紙 材料的取得十分容易、材質運用的範圍也十分廣泛。本例是將瓦楞紙處理成皺紋狀的恐龍，由於具有凹凸的質感，效果頗佳。

⑪⑫落葉 ⑪是將落葉做為貼紙畫的材料使用，如果使用多種不同顏色的落葉，效果也相當不錯。⑫是直接將以落葉來運用、表現。

材料的應用《製作方法解說》

構成面的材料	各種構思	參考例
瓦楞紙	在厚絨紙或有色畫紙的背面，貼上剪成相同形狀的瓦楞紙，能表現出立體感。可依照形的需要按照紙張的纖維紋路，使其彎曲鼓起，或是剝開紙的一邊，呈現凹凸狀。	P 43⑤　P 71③　P 91⑤ P 130①　P 11⑧
舊報紙	可撕成碎片做成魚鱗狀，也可依兒童的喜好應用在各種造形之中，無論撕碎、粘合，都可產生不同的有趣味。更有貼成較大的模樣、做成撕紙、或是捏成紙團狀、紙筒狀等立體形態。	P 59⑦　P 70①　P 75⑤ P 143③
包裝紙	可利用包裝紙本身的圖案做成碎紙片、折紙等，使用範圍十分廣泛。也可在有色圖畫紙所做成的構圖中，稍加強調。	P 79④　P 26④
雜誌	與舊報紙、包裝紙的用途一樣廣泛。使用外國雜誌的效果更佳，可多加利用。	P 86②　P 123②
碎布	種類很多，是頗有效用的材質；較不便的是須要剪貼、兒童不易操作，做材料時，最好背面塗上漿糊，裱上一張薄紙。	P 27⑥　P 10①　P 46①
樹葉	可以貼在樹木形狀的襯紙底紙上，或貼成完全不同的形狀，與撿拾落葉的活動互相配合使用。可用南寶樹脂加水稀釋塗在表面，效果頗佳且可保持長久。	P 142②　P 11⑪
砂	用刷子先在紙上塗上漿糊，再撒上一層砂子，做成山岳或沙灘的模樣。如以有色的呢絨替代紙張，或塗上顏料，更能發揮意想不到的顏色效果。	P 10⑥
鋁箔紙	尤其適合應用在火箭或機器人等器物上，也可做成抽象事物的一部分，效果頗佳。本身材質較薄，可覆蓋在厚紙或箱子上使用，粘接時，要用膠帶或強力膠。	P 118②
塑膠（塑膠布）	在透明的塑膠上，用油性的筆畫上花紋，也可用黑色、淺藍色的塑膠袋，貼成海洋的模樣，在上面貼上魚之類的有趣圖案。	P 15①　P 19⑨　P 54③
線條的使用材料	各種構思	參考例
毛線	先釘上幾支釘子，再纏繞毛線，可形成一幅富有變化的花紋，捲曲的舊毛線，可用來強調部分質感。	P 54①　P 63③　P 83④ P 86①
包裝用塑膠帶	可將敞開的帶子，並列在一起使用。要做成波浪、雨、等線條使用時，可將二、三根重疊，以表達其量感。	P 79③　P 66①　P 139④
鐵絲	掛在天花板上做爲吊掛物品之用，也可與布或紙併用，處理成以鐵絲爲蕊的素材再運用。	P 19④　P 67⑤
木筷‧吸管‧竹籤	適合做成蜻蜓的胴體與花莖、樹的軸，可使牆面或壁面產生立體感，做成平面時，則用併貼的方式。	P 63④　P 63③　P 114⑤
做成立體的材料	各種構思	參考例
盛蛋或水果的容器	可將好幾個並排，做成凹凸面，也可一個個單獨切開使用，是一種效果頗佳的材料。	P 26③　P 82①　P 146①
卷蕊	衛生紙、鋁箔、塑膠、包裝紙等的卷蕊，可做爲面具的一部分，或是動物、昆蟲、火箭、房屋、等各式各樣物品的運用。	P 42③　P 46①　P 79③
紙盒（箱）	小至牛奶糖的包裝盒，大至禮物箱等盒子，都可粘合或穿上繩子吊掛在一起，具有各種用途，也可切開側面粘起。盛裝牛奶的紙盒洗淨之後使用，應用範圍也很廣。	P 79⑥　P 102②
紙袋	可做爲面具。將裏面塞上舊報紙，做成瓜果造形。也可捆紮在一處，做成魚。	P 55④　P 143③
樹‧草	與其使用兒童所做的水果模樣做爲裝飾，倒不如利用實際的花草樹木，更能予人實在感，效果更佳。	P 142②
方形木材‧細木材	由天花板垂吊物品時，較使用鐵絲或繩子更爲堅固，且具有份量。是牆面構成不可或缺的有趣素材。	P 67⑦　P 19⑨
通草‧保麗龍板	可以做爲用筷子所製成物品的柺兒。	P 89④
石	表達自然景象時，可直接使用，更可於著色後，表達抽象的意念。	P 27⑥
棉	可聚集成堆或撕成小片狀，利用其柔軟的質感，表現出雲、雪、綿毛的效果。適合各種場合的構圖。	P 47④　P 111⑩　P 138①

各種場所的佈置要領

窗的裝飾

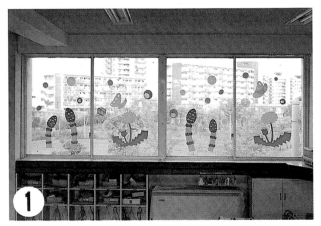

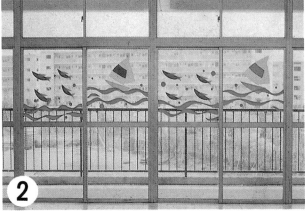

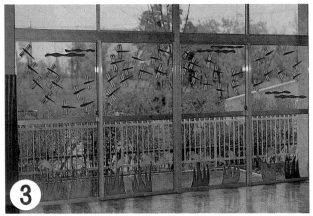

①②③④四季的窗　必須事先考慮貼在透明玻璃上的效果，有效地利用自粘性彩色塑膠紙（Cutting Sheet）、玻璃紙透明的質感等不致於影響採光的材料。在②中，窗上附有不同的裝飾，能讓人知道區別出入的門扇。

⑤花與花瓶　將孩子們所做的花瓶和花一起陳列在窗內，雖然各個成品都很微小，但集中擺設也可發揮裝飾的效果。

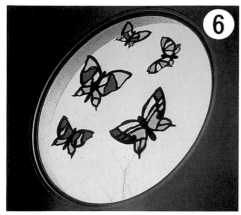

⑥⑦小窗式的構圖　如果窗戶的採光作用相當大，可在窗緣做成有色裝飾，不僅可使用在圓形窗，也可運用在走廊盡頭處的套窗。

⑧彩色玻璃窗　將孩子們的作品如有色玻璃一般地固定在玻璃窗上，可做爲定期展示作品的地點。但是美觀及趣味性之外，也必須顧及採光的效果。

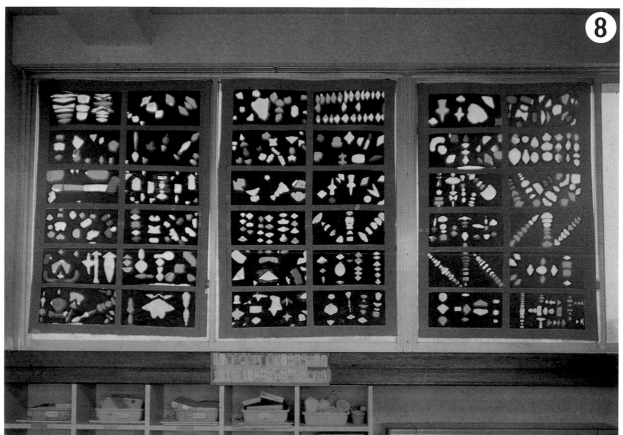

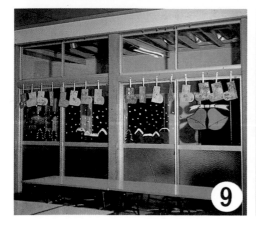

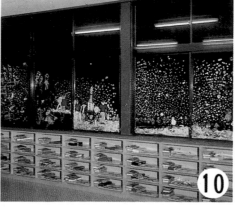

⑨聖誕節　房屋與樹木可以用黑色絨紙來做，再用顏料畫雪、鈴鐺，加上垂掛之長統鞋……等，構成聖誕節景象。如暖簾下垂一般垂掛的長玻璃與玻璃門十分相配。

⑩聖誕節　在玻璃上畫彩色圖案時，若用水加廣告顏料、不透明的水彩，可較濃厚，使用噴霧器作畫的效果也不錯。

窗的裝飾《製作方法解說》

　　窗有大有小，一般窗戶的功用主要在於採光與空氣的流通，故考慮圖案的設計時必需特別注意這點。然而一些壁面較小的保育室，通常也兼具有布告用途，此種牆壁則必須採用與告示牌相同的方式，做為其代用品，此時便較難顧及窗的結構了。

　　我們要盡量利用窗戶的特徵。裝有透明或不透明毛玻璃的窗，由室內往外看時，外側的光線可以照入。因此可以利用透明或不透明的色紙、塑膠紙、塑膠布、或顏料等，發揮透明以及有色玻璃、或皮影式影像之韻味。

　　在展示作品或是各個季節的裝飾，可分成暫時性的裝飾，以及長期性的設計（例如利用自粘性彩色塑膠紙來製作）。無論何種方式，重點應只放在一種，或是將整扇窗結合為一個單元，才能發揮各種構成的特殊效果。

四季的窗①②③④
【作法】

適用於玻璃面上製作裝飾圖案的素材，除了透明塑膠及玻璃紙之外，尚有下列材料：

A 自粘性彩色塑膠紙　為塑膠製的紙張(英文稱呼為 cutting sheet)，其中一面附有粘性加工，具透明感，顏色鮮艷，適合在單一重點的裝飾中使用。使用時先在背面畫上構圖，再剪下來粘貼。

B 有色畫紙　使用方法與壁面構成相同，但應考慮窗戶的因素。如為較大的面積，宜使用濃色調，例如把中間剪開的部分貼上玻璃紙的方法，雖也可用色紙，但由於只有單面著色，效果也只是單面而已。

C 顏料　使用廣告顏料或不透明水彩，用畫筆直接畫在玻璃上，用水調少許洗衣粉可畫得較濃些。表現雪的效果，可以使用噴洒的手法。

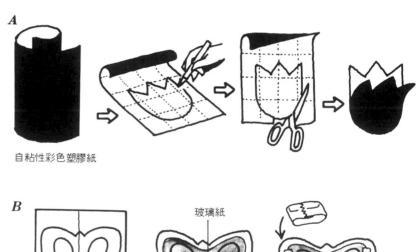

A

自粘性彩色塑膠紙

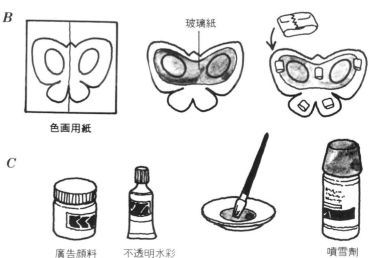

B

玻璃紙

色画用紙

C

廣告顏料　　不透明水彩　　　　　　　　噴雪劑

四季的窗①②③④

【構圖】

由於與牆面的構造不同，爲窗子格櫺所細分，構圖時必須特別考慮此點。

A 將同樣圖案並列的例子。

B 將二種圖案交互安排。

C 將整扇窗視爲一堵牆面，造成富於流動感的結構。

D 只在一面玻璃上，貼有圖案的例子。

E 只在一面窗上，貼上另一圖案的例子。

小窗戶的構圖⑥⑦

【創意】

在小窗上加上常設性的裝飾時，應特別注意採光，圖案盡量單純、縮小。

可使用在窗上的圖案例

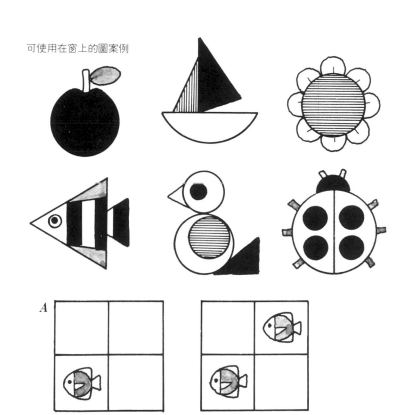

【構圖】

窗戶上的常設裝飾、構圖必須特別予以考慮。

A 單一重點的裝飾，儘量限制在一、二處以內。

B 較高的窗戶，圖案最好集中在角落。

天花板吊飾

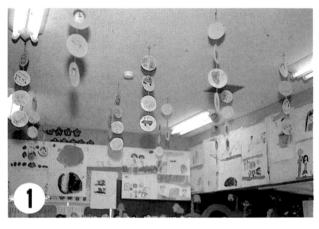

① 兒童繪製的吊飾　吊掛於天花板時，應先考慮底紙的顏色，使天花板與圖畫的顏色能相互配合。本例中，因為屬於展示會場，連牆面也掛滿了。平時，最好能留有空間，更能發揮裝飾上的效果。

②使用傘骨的吊飾　以裝佈置重點時，必須考慮廢用的可行性。本例在活動掛上切成小片的傘布，長等的圖片，可以做為梅雨的室內裝飾，頗具效果。

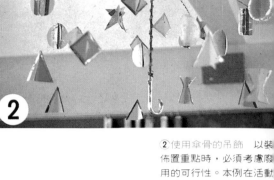

③④⑤利用鐵絲的吊飾　普通衣架所構成的活動吊飾，利用其迎風搖晃的動作，加上飛機、魚、昆蟲、鳥、花、聖誕節飾品、或七夕的裝飾物，便可做為主題。花的部分，最好用較厚的圖畫紙，瓦楞紙亦可。

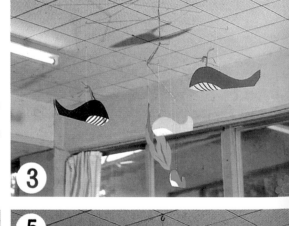

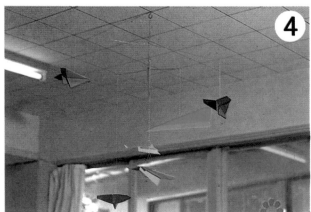

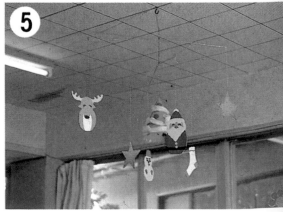

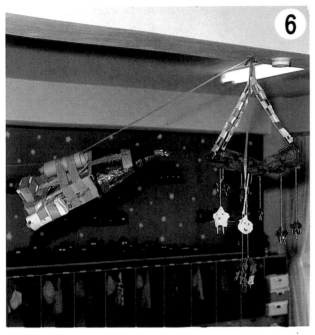

⑥火箭　天花板垂掛火箭和星星，牆面上表現出滿天星斗的夜景，使二者合爲一體。屬於兒童的作品，可表達富於動感的宇宙空間構圖。

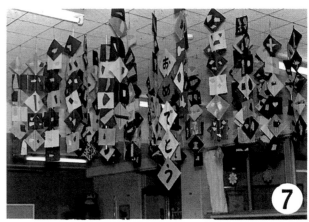

⑦三色裝飾　決定底紙的顏色之後，讓兒童自行貼上手撕的幾種顏色。雖然後者圖形較爲單純，但運用三種顏色，會使整體看來富有統一感。

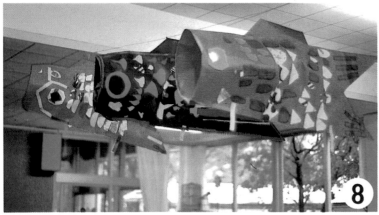

⑧鯉魚鰭　可以垂掛在屋外，也可以在屋內的天花板上以鐵絲垂掛。

⑨木製裝飾窗　窗內設有網目，將木框垂掛在天花板，兒童的作品則固定在框內，可以有效地利用空間。

⑩透明塑膠的結構　透明塑膠的窗簾式結構，如要有效地利用塑膠的透明性，可部分使用玻璃紙、或自粘性彩色膠紙，將使顏色較富於變化。

天花板吊飾《製作方法解說》

　　運用空間時，可以有效地利用天花板。對兒童活動毫無妨礙的天花板，能影響整個室內的氣氛。

　　方法很多，可以直接把畫好圖案的圖畫紙固定在天花板上，使用圖釘、垂吊的方式皆可。垂吊是以裝飾品為主，較能有效地利用空間，但是必須考慮活動吊飾的結構、或由一個牆面至另一個牆面張掛鐵絲、帶子的裝飾是否何宜？

　　空間的結構，由於具有高度位置的條件，可以任意發揮立體感，利用垂掛或固定的方式，發揮空氣流動時所產生的動感。

　　也可將以上的結構擴大，放在平台或園庭，如風車或陀螺一般旋轉活動。

　　諸如此類活動方式的空間結構，畢竟例子較少，尚有待今後的研究發展。

兒童繪製的吊飾
【創意】

A 在天花板上張掛鐵絲，垂掛兒童自己繪製的紙盤，立意頗佳。可任意調節繩子的長短，顯出其高低。

B 將畫有圖案的紙盤，用圖釘釘在天花板上，有效地發揮天花板的木紋，也另有一番情趣。

C 將較厚的圖畫紙，剪成旋渦狀，在中心部位繫上線，予以垂吊。能產生十分生動活潑的效果。如在前端附上蝴蝶或小鳥之類的動物，更可以產生飛翔的感覺。

D 把風車穿在橫向張掛的鐵絲上時，有迎風招展的效果。為避免風車之間發生糾結的現堵，可以將吸管切成適當的長度，放在二者之間。

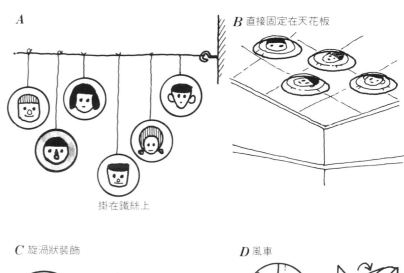

A　掛在鐵絲上

B 直接固定在天花板

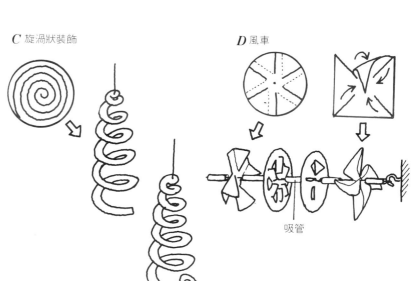

C 旋渦狀裝飾

D 風車

吸管

使用傘骨的吊飾②

【作法】

在廢棄的傘骨上，繞上「毛根」（一種手工藝材料，以兩條絞纏的鐵絲和極細的尼龍線做成`），在傘頂上纏上鋁箔，再垂掛各種物品，例如：可以在圓形、三角形、多角形的紙上貼各式圖案或折紙。

鐵絲做成的吊飾③④⑤

【作法】

1 把鐵絲衣架的下面剪開，拉向兩旁，使其成為直線。

2 連接兩三個這種衣架，或加上鐵絲，再用線吊掛成活動吊飾。

3 活動吊飾可採用的其他種類很多，例如可吊掛紙折的飛機，可使用厚絨紙、或有色畫紙等較厚的紙張來製作。垂吊時，必須考慮色彩與位置的分配。做紙折的魚時，可用二張有色畫紙，夾以瓦楞紙來增加厚度，每條魚最好分成不同的顏色和大小，若能再上小魚，效果會更佳。折聖誕樹則可採用有色圖畫紙，先將之做成圓錐狀，下部剪成鋸齒狀，再用棉花和剪成圓形的色紙來裝飾。

【創意】

可備用如右圖所示的骨架，隨時更換垂掛的飾品。將方形木條綁在井字型結構，繫上繩子，若另外做好方形的掛鉤垂掛也十分方便。使用紙捲芯、圓椎形做成的人形或鳥形等的裝飾也頗為有趣。

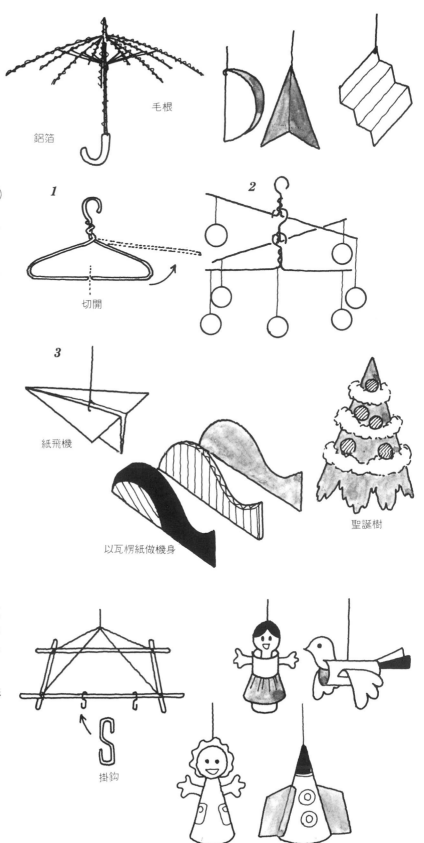

毛根

鋁箔

1　切開

2

3

紙飛機

以瓦楞紙做機身

聖誕樹

掛鉤

21

入口・角落・走廊《製作方法解說》

走廊最主要的用途便是做為通道，但是也可做為吊掛兒童物品或遊戲等的場所。

走廊可加以利用的空間有窗戶、牆壁、腰板及入口等處。除了特定節日的活動較為特殊之外，平常的活動宜採用較平實的裝飾，否則會收到反效果。

一般而言，最能強調走廊效果的是房間（或教室）入口的標示；可惜直到目前才有部分較佳的設計，事實上很多幼稚園只用一些書寫的文字或牌子來處理。在考慮構成的設計時，可將入口處做為重點式的常設裝飾，在門扉或是玻璃門上加上裝飾，一方面容易引起兒童們的注意，一方面也可以提高安全度。

角落的設計，可以垂掛在空間或牆上、柱子上、床舖上，等的方式，儘量以不妨礙兒童活動的範圍內，加以有效的利用，尤其是一些容易變成堆置物品的房間，更可運用個人的巧思予以美化。

布簾式的裝飾①
【創意】
一般可以在入口處上方垂掛裝飾品，提高中央部分，以免妨礙出入。

拱型的裝飾，可在入口周圍加以裝飾，也可採用運動會中所使用的鐵製拱門。

門柱型的入口，可將入口處的柱子予以裝飾，但不宜將裝飾品固定在柱子上。使用厚絨紙包裹方形木條，再把裝飾物品貼於其上。

布簾型

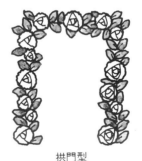

拱門型

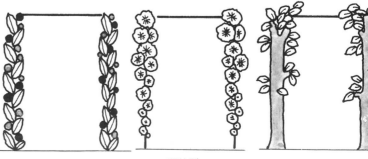

門柱型

門扉的裝飾②

【創意】

歐美家庭在聖誕節期間，大多在門
扉上裝飾花邊，頗有節慶的氣氛。
在剪成圈圈餅形狀的底紙上，貼上
花或緞帶等樣式，做為入園儀式，
結業儀式等的裝飾，也可以附上蠟
燭做為聖誕節的裝飾，應用頗為廣
泛。

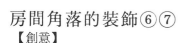

圈餅型基紙

房間角落的裝飾⑥⑦

【創意】

房間的角落，往往會成為堆放物品
的場所，容易髒亂，必須花費一番
心思加以佈置。

A 在互成直角的兩堵牆壁之間的角
落加以裝飾。

B 在房間角落、牆壁上、櫥格上，
張掛鐵絲或木條，便於垂掛物品，
同時可以發揮與活動吊飾相同的效
果。

C 在角落地方，可以放置立體的物
品，例如樹木、雕刻之類的擺設，
同時也可陳設小平台，用花加以裝
飾，能使整個房間生動活潑。

D 本例是將兒童繪製的圖畫，裝在
畫框中擺設。框內的作品必要時應
該時常更換。

E 是將裝飾用平台置於角落的例子
。在空箱內，鋪上紙粘土，再嵌上
以顏料著色的小石子。

F 與 **E** 相類似的裝飾物品。以通草
做為平台，插上筷子，前端附上紙
粘土團，色彩可以千變萬化。

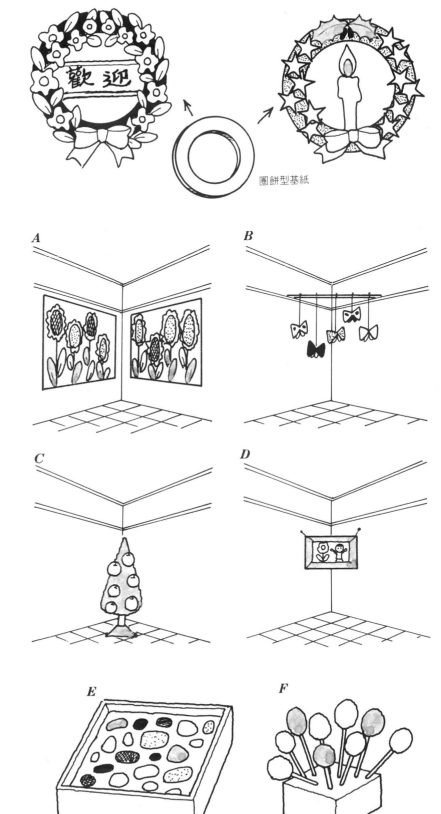

25

小壁面

②剪影式構成　完全不加顏色，用剪影的方式剪成單純的形狀，貼在展示板上。屬於記號之類的圖形，能刺激兒童的思考，應多費點心思，使用的色彩不宜太多太雜。

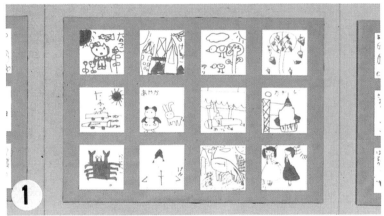

①展示板的構成　把兒童的繪畫作品，貼在展示板上做為裝飾，不使用蠟筆，使用黑色簽字筆效果極佳，也可以將底紙的顏色加以變化。

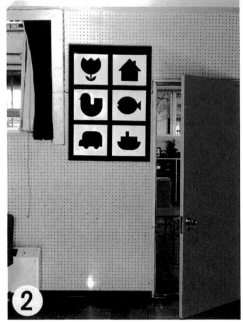

③④⑤單一重點的構成　③是將不用的蘋果包裝（保麗龍質地）併在一起，做成葡萄狀。④是使用瓦楞紙做成類似蛋糕的裝飾品。⑤是把包裝雞蛋的包裝物，任意塗上各種顏色。將以上的小玩意兒，成為牆面的裝飾品。

⑥紙盤裝飾　在紙盤的正反二
面畫上各種不同的花紋，集中
固定在牆上，雖然帶有抽象的
意味，却頗具有強調的效果。

⑦瓦楞紙裝飾　同樣是屬於單
一重點的結構，但屬於裝設於
房間角落的飾品。可與兒童們
共同製作。是爲秋天的飾品。
⑧紙玩偶　事先給兒童們一些
暗示，做成成品後，固定在角
落時，可成爲一種小巧玲瓏的
裝飾品，小牆面上採用此種單
純的飾品效果頗佳。

⑨紙牌式構成　在卡片上畫上
圖案文字或再加以組合貼在牆
面上。這可以刺激兒童對於文
字、語言方面的注意力，但採
用此法時應特別注意文字的字
體結構。

玄關的構成

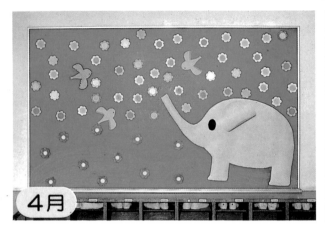

4月

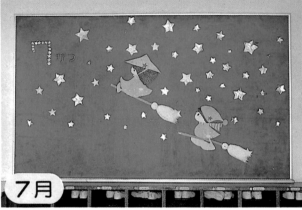

7月

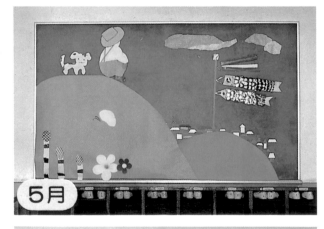

5月

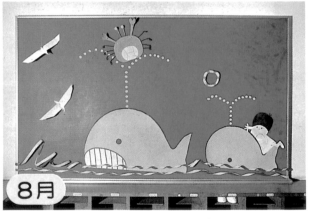

8月

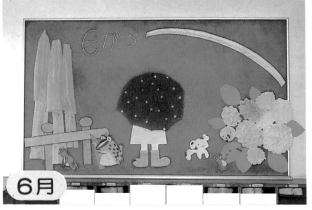

6月

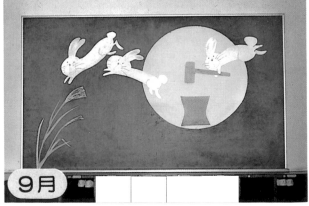

9月

玄關牆面四季裝飾　日本三鷹市立大沢台幼稚園，每月都會更換正面玄關及黑板的裝飾構成，效果十分突出，不但富有創造力，也兼具裝飾效果。可令人感覺到保育人員非常了解兒童們溫馨與富於幻想力的心思。按照一般例子而言，幼稚園的這類製作很容易形成教條式的圖畫，本例十二月份的構圖，却充分地表現出牆面結構與裝飾的重要性。

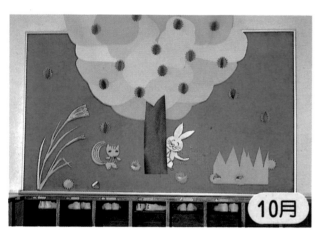

10月

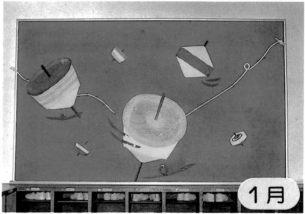

1月

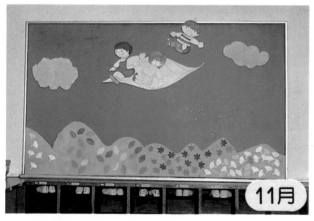

11月

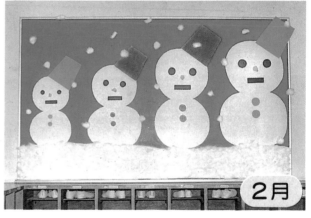

2月

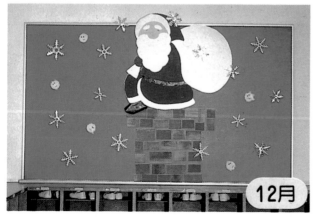

12月

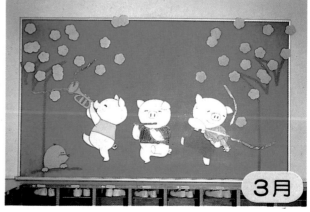

3月

玄關的構成《製作方法解說》

就建築而言，玄關等於一個人的面子，首度來訪的客人或家長，一進門更可以由玄關感受到整體的氣氛，因此這裡是個舉足輕重的場所。

有些幼稚園的園兒，出入並不經過玄關。玄關往往能使人一進門，便能感受到園內快樂的氣氛。我們幼稚園和某一小學低年級使用同一建築的玄關進出，頗為不便，也很難將其設計為具備特種目的的玄關。

在此特提出日本東京都三鷹市立大沢台幼稚園的玄關做為例子，以展示一年四季構圖為主題。大沢台幼稚園供園兒進出的玄關，正面的牆壁有一幅一年四季的構圖，完全出自於保育人員富於創意的巧思。其中可由所栽種的不同的花卉，窺出保育人員的用心。在適當場所，每個月持續不斷地維持這種構思，必須擁有一股服務的熱誠以及活動力。

此例足以讓所有參與保育工作的人員參考，並將之推廣到每一所幼稚園中。

4月　配以非具象的單純圖畫，如彩色繽紛的花卉、小鳥等，具有表現富於夢想的理想效果，尤其是小鳥的構圖頗具巧思。

5月　儘量提高近處的山丘，與兒童細小而單純化的遠景形成一種對比，構成富有遠近感的結構。往往會以鯉魚鰭（日本習俗）做為中心，更令人感受到一幅畫形成的詩情。

6月　紅傘是構成此圖的中心，對稱位置的八仙花，左邊樹木的結構和顏色，在在皆令人感受到作者細膩的心思。青蛙具有幽默感的形態，更是快樂氣氛的泉源。

7月　騎在掃帚上的兒童，其位置頗富於動感，也添增其方向性。造形單純而巧妙，四周的星星，只採用金銀二色，與黑板的色彩十分相配，頗令人有七月星空的感受。

8月　二條淺藍的水柱明顯地勾勒出夏天的氣息，鯨魚也安排成不同的大小與高度，表現出海洋的寬廣遼闊，在噴水上的螃蟹和救生圈，十分具有幽默感，形成一幅故事般的快樂牆面。

9月　只安排幾支象徵性的芒草，簡化地面的結構，效果反而更佳。觀眾的注意力便會集中在兔子與月亮上面，蹦跳的兔子形狀與位置，十分生動活潑。

10月　長至天花板處的栗樹和掉在地面上的每一棵栗子的處理方法，有其獨特之處。

11月　兒童們快活地騎在由樹葉變形的飛毯，下面的山峯與樹葉的處理，也不致於太瑣碎，恰到好處。尤其是每一座山的葉子種類皆有所不同，立意頗佳。

12月　中央部分安排聖誕老人，象徵帶給兒童快樂。周圍另外佈置了銀色的雪花結晶與小雪，配以顏色樸素的烟囪，此種構圖單純而富有統一性。

1月　陀螺的大小與方向頗為平衡，令人感受到動感，配色也頗具巧思。如將繩子的粗細與位置予以改變，更能顯出其氣勢之所在。

2月　帽子、鈕扣、眼睛、鼻子的色彩，頗為得當。依大小次序排列構圖雖簡單但效果不錯。如果雪人的形狀，能包括一些坍方的，或漸漸溶化的雪人，必須增添不少生動活潑的情趣。

3月　本例有別於一般以古裝玩偶為主題的方法，而來表現春天的氣息。厚絨紙來表現兩側的樹幹，將更能與充滿生氣的小豬形成自然的對比。

標識與圖表的表現

標識及圖表的製作

① 物架的標識　按照兒童不同的班級與組別,來區分的物架標識,是由市面所出售的手推車改製而成。在中央部分貼上塑膠帶,以不同的顏色表示不同的團體。也可做為房間特色的有趣標識。

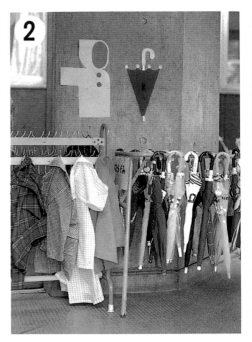

② 存放雨具處的標識　傘架、雨衣架大多存放在陰暗且不易尋找的地方,應附上較顯明的標識,便於兒童存放或取得。

● **房間標識的例子** —— 房間的標識,應力求單純,讓孩童一看便能了解圖案所代表的意義

大班敎室

小班敎室

職員室

遊戲間

圖書室

球類存放處

廁所

34

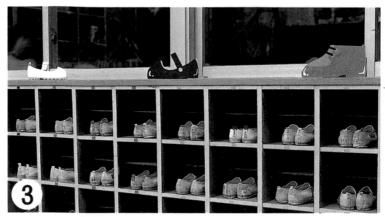

③鞋櫃的標識　必須使剛入園的兒童，易於找尋鞋子的存放處，可以在櫃子上面貼上標識，也可以按照不同組別使用不同的顏色。

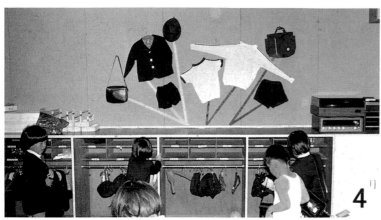

④保管箱的標識　標識可使兒童們明瞭那些物品存放在保管箱中，尤其剛入園的新生，更需給他們這類的協助。

⑤⑥走廊的標識　讓兒童認識交通標識的功能是相當重要的。對於幼稚園、保育院的幼童也可予以教導，但標識不宜太複雜，儘量趨於簡單明瞭。

⑦⑧廁所的標識　在廁所入口處掛上區別男女的標識。尤其是一些男童，對於在園內排泄的習慣，更是具有恐懼感，所以加上特別的標識是必須的。有些小孩會害怕抽水馬桶發出的水聲，標識上若加魚的圖案，能暗示幽默與快樂的意味。

標識及圖表的製作《製作方法解說》

育幼院的生活，最重要的是培養兒童的判斷力與行動力，也就是在團體生活中學習自立。有些人雖然主張不要使用太多的標識，讓兒童自行分辨與處理；然而標識仍是行動的一種準則。

此處所謂的「標識」，是指區別物品的標準，如個人的衣物保管箱以及鞋箱的標示等等。對於物品的區別與整理，尤其一個團體或班級中，更需要借重於不同文字或圖案的標示。

「標識」與「Mark」相同，以下有各種房間的區別、禁止觸摸、禁止跑步以免危險……等各種分類，構圖簡單明瞭，很容易令兒童辨識與了解。

在育幼院中所接觸的標識，可使兒童了解到社會生活中的公共視覺語彙，及交通號誌的功能，具有特別的意義。

物架的標識①
【創意】

A 在紙張後面貼上厚紙或瓦楞紙，剪成魚、樹葉、鳥的單純形狀，依組別設計各種不同的顏色，固定在每組的個人物架上。也可以使用四方形或三角形的卡片。

B 可將這些圖案做為各組的標識，以便於辨識。最好能將各組名單的標識予以統一。

A

以厚紙或瓦楞紙做墊紙

B 各組的圖案

放置雨具場所的標識②

【創意】

A 可用拖把或掃把的形狀，表示清潔器具的放置地點。可用剪紙，或自粘性彩色紙貼在牆上使用，也可使用夾板豎起來或掛上的方式。

B 玩具或運動器具的放置地點，可以標識圖案列出，右圖便是以球類存放場所為例。

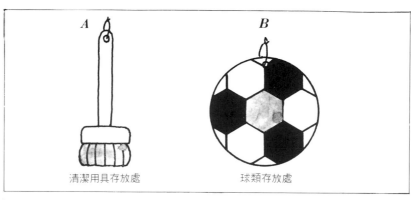

清潔用具存放處　　　球類存放處

鞋箱的標識③

【創意】

將鞋形單純化，按照組別使用不同的顏色，標明放置地點。也可以另外設計來賓或職員鞋子存放處的標識。在背面墊上瓦楞紙或夾板，用廢棄的積木等物，予以豎立。

各種鞋子的圖案

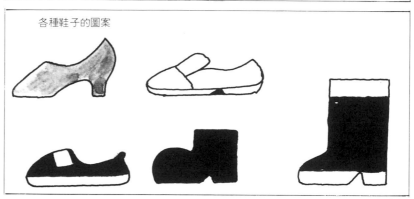

走廊的標識⑤⑥

【創意】

A 保持肅靜的標識。

B 「在室內或屋外，應更換鞋子」的標識。

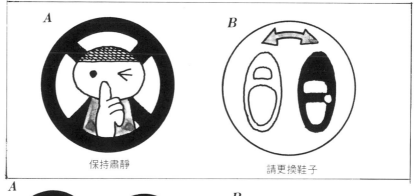

保持肅靜　　　　　　請更換鞋子

廁所的標識⑦⑧

【創意】

A B 均為男用、女用的區別標識。

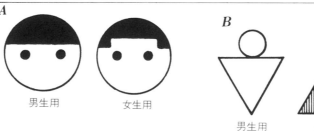

男生用　　女生用　　　　男生用　　女生用

房間標識的例子

【創意】

為了區別房間，可以使用大小不同的雞，來分別大班、中班、小班，或幼兒班……等，立意頗為有趣。職員室則以大公雞為表示。

職員室　　　年長組（大班）　　年中組（中班）　　年少組（小班）

園童的慶生表

生日表的設計　每月舉行慶生會，或將每月誕生的兒童姓名列成表格，這種作法在很多幼稚園及育幼院中都很普遍。設計此種表格之前，必須考慮：即使終年貼在牆上也不會妨礙整個房間的裝飾效果。所以，大小、顏色、張貼地點等都必須特別慎重。

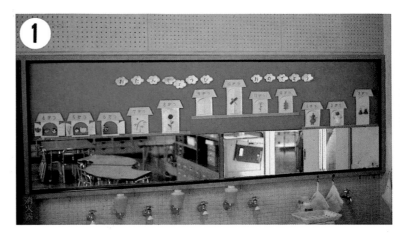

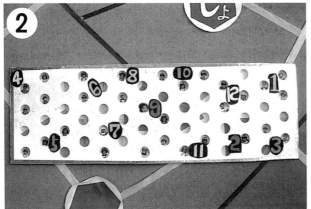

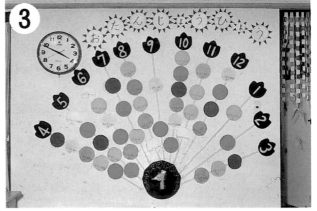

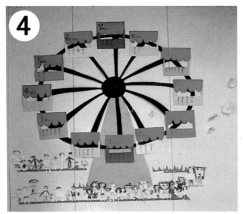

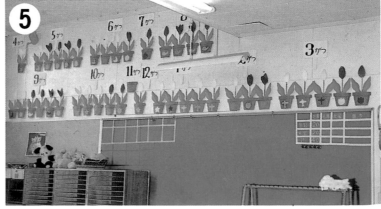

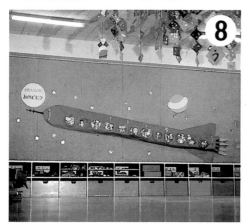

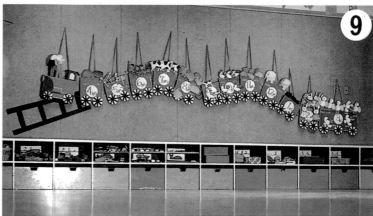

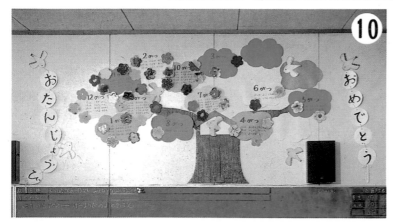

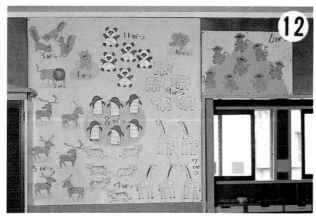

園童的慶生表《製作方法解說》

　　筆者曾在幼稚園的研討會上，對於慶生會的意義加以檢討。會議上，有下列各種意見：

　　「慶祝每名兒童的生日，可使人人皆具備成長的自覺」、「使兒童意識到朋友的存在」、「為避免過度的嬉鬧，應防止在家庭中各別舉行慶生會」等等。

　　由於各種意見應運而生，更有人提出如此的批判：「幼稚園中的慶生會大多已流於形式，與兒童本身無甚密切的關係。」有些幼稚園，雖然不舉行慶生會，但在兒童生日那天，替他在眾人面前，配戴親手製成的布或金屬製的徽章。

　　將生日名單張貼在保育室的例子，多得不勝枚舉。關於此點，是否該與慶生會混為一談，實在有待商榷。不僅對於名單的裝飾，要多費點心思，更應對名單所具有的意義，加以審慎地檢討與評估。

　　由於名單終年張貼，更應該對於揭示地點、構圖、以及室內環境的變化，多加考慮。以下介紹的許多例子，都在於設法使兒童們的關心，能繼續維持下去。

採用不同季節圖案的生日表
【創意】

按照月份使用季節的圖案，做成一年12個月的月曆，在每月的圖案上，註明該月份誕生的兒童姓名。也可以將類似的圖案做小些，上面填上每人的姓名，貼在各月份。

一年完成的生日表
【創意】

將完成的當月份汽球，在上面畫出當月生日的兒童模樣，按月貼在牆上，每三個月所有兒童都會被貼上。汽球的形狀，可儘量富於變化。

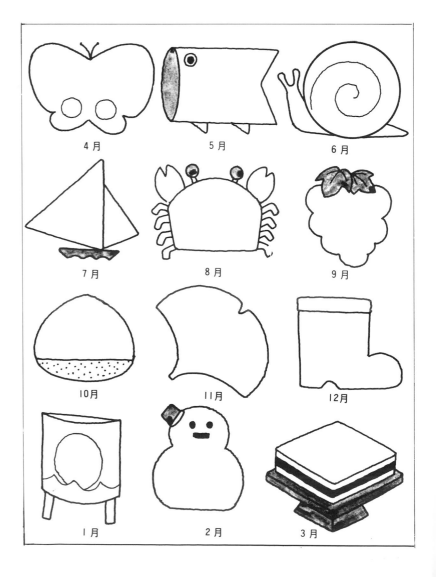

4月　　5月　　6月

7月　　8月　　9月

10月　　11月　　12月

1月　　2月　　3月

實例示範篇

動物園中的動物《製作方法解說》

　　當兒童生平第一次前往動物園遠足或旅遊時，那種第一次看到外國才有、或童話書上、電視上才看得到的動物時，興奮與喜悅之感會油然而生。可見動物園是一個可帶給他們歡樂與滿足的場所。在保育室的牆面上，裝飾類似動物園的構圖，與前往動物園實際觀賞的構圖，彼此是息息相關的，對兒童來說更是十分生動有趣的經驗。

　　表達動物的方式，有平面的，也有立體的，應注意不可過分流於漫畫式。每種動物都有本身獨特的身軀，生活也各有各的特性，雖然只是屬於牆面上的構圖，也必須忠實地掌握各種動物的體態與特徵。

　　構圖的方法，可大略分為各種動物分散各處的遠景，以及同一種類動物成羣結隊的構圖。

熊貓①
【創意】
可將造型單純化，把身體與四肢分別剪出，粘貼時再以不同的方式來表達動作。隨著動作或眼睛的位置的改變，效果將更為生動有趣。

猴子②
【作法】
先參照圖形用厚紙剪出一個模型，再用它在各種色紙上描出輪廓來裁剪，可用別的紙剪成圓形貼上做為臉部，嘴巴和手也可以彼此勾住，會形成各式各樣有趣的圖案。

動物園③
【作法】
１在裝床單和襯衫的空紙盒上面貼上有色圖畫紙。
２臉部、腳部、尾巴用有色圖畫紙來做，為了使其堅硬耐久，可襯在厚紙板上。
３將腳及尾巴略微彎曲，貼在紙盒側面，牆面上釘上釘子，把箱子掛上。

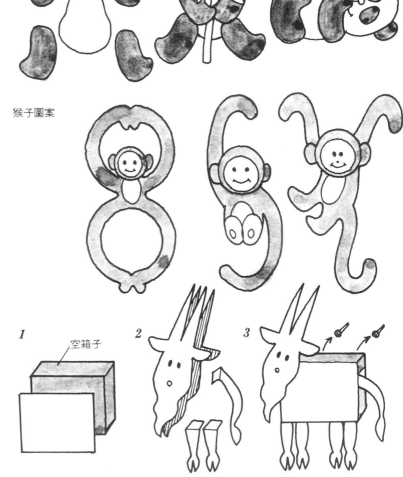

猴子圖案

空箱子

1　　*2*　　*3*

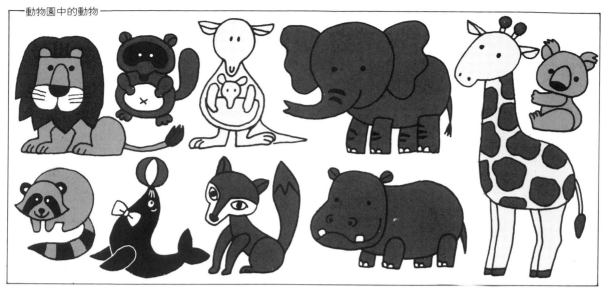

動物園中的動物

動物園③

【構圖】

　ＡＢ　可以將同種類的幾隻動物，依圖案排列，或是加上幼獸，成為母子圖。若想更生動可以再添上一些樹木花草，造成叢林或草原的氣氛。

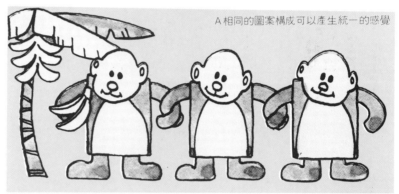

A相同的圖案構成可以產生統一的感覺

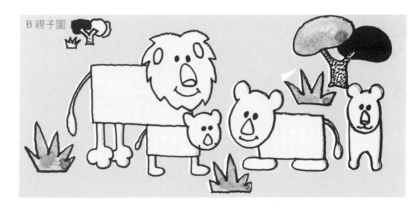

B親子圖

刺蝟⑤

【作法】

1 將有色圖畫紙剪成刺蝟狀，再用厚紙或瓦楞紙為底。

2 用裁短了的筷子或火柴棒，塗上顏色，貼在身體，眼睛部分則用色紙貼上。

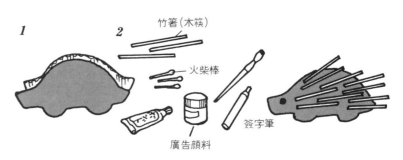

竹箸（木筷）

火柴棒

廣告顏料

簽字筆

生活週遭的動物

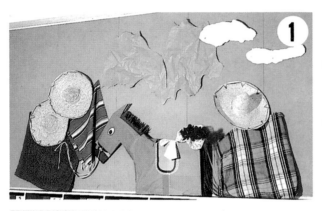

①驢　用瓦楞紙做成驢形的構
圖，利用現成物當材料便可做
成頗富故事趣味的構圖，十分
有趣。

②牛　有效地表現出牧場的氣
氛，牛身的圖案表現頗佳，如
再加上一頭褐色的牛，更可提
高效果。也可依照本圖案，將
牛變小些再增加樹木，以表達
遼闊寬廣的牧場景色。

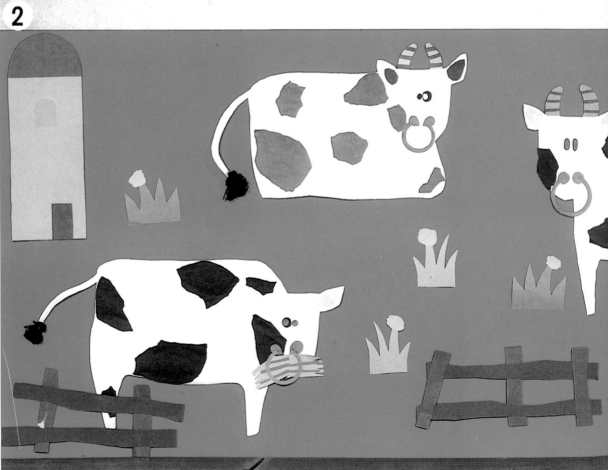

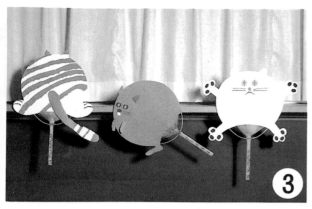

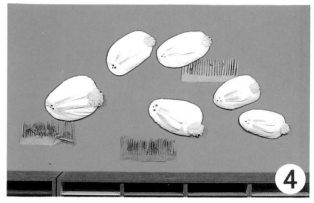

③扇子做成的貓 以扇子做爲底，使形體儘量單純化，利用幽默的方式加以表現，除了可製作成有趣的扇子外，也可以用來構成較大的牆面。

④兔子 用毛巾做成的兔子很受兒童歡迎，能發揮溫馨的質感。形體雖然單調，但是也可藉著各種不同姿勢來設計。

⑤蝌蚪 將青蛙成長的過程，做爲主題，表達的方式極單純，便於了解。橙黃色的箭頭，成爲構圖的重點。

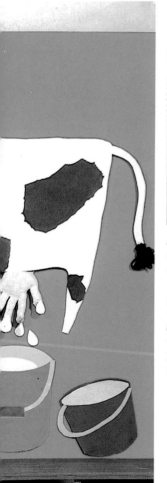

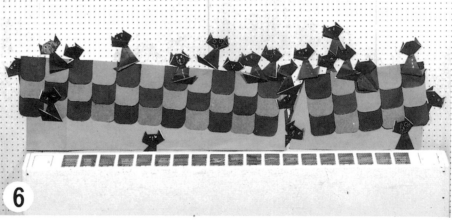

⑥以折紙做成的貓 貓的形狀和顏色只有一種，構圖應稍加變化，由於此處無法使用兩色，故由屋頂的傾斜來發揮裝飾的趣味性，每一隻貓的位置也可以多加考慮。

⑦折紙做的狗 以一般的色澤發揮愉快的氣氛，狗屋顯得清爽可愛。同是折紙，位置的分配，與表情却皆不相同。

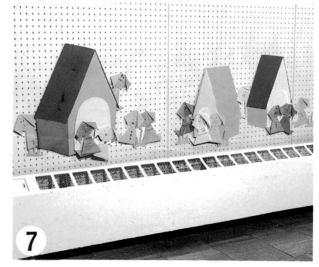

生活週遭的動物《製作方法解說》

　　在兒童生活的四周，有許多可愛的動物，如：家中飼養的狗貓等家畜類，園裏飼養的兔子、天竺鼠等。這些都可做為牆面構圖的主題，提高兒童對動物的關心與愛心。

　　動物的身體儘量予以立體化，如使用拖把，紙盒或紙箱皆可，若能充分利用各種材料的特徵，將可使造形趣味十足。

　　狗、貓的表達方式，不一而足。本例乃利用折紙來構成，也可利用紙盒、舊襪子等物品，在構圖中，引進各種動物生活情況中，選擇與兒童們生活相關的場所，雖然不太容易，但如本例中，將成羣結隊的貓、狗等做為牆面構圖，也十分生動。

驢①
【作法】
1 把大紙箱剪下一邊，在另一邊剪出可容納人通過的洞。
2 脖子的部分做成如圖示般的雙重，利用瓦楞紙，然後貼在1的箱子上。
3 用褐色厚絨紙包住，附上鬃毛、鞍。

牛②
【作法】
1 在棉手套中塞入舊報紙，用簽字筆在指頭部分塗上
筆在指頭部分塗上顏色。
2 固定在牛肚上，用紙剪下滴狀的牛乳，貼在上頭。

扇子做成的貓③
【作法】
1 在厚紙上描出扇子的形狀。
2 將貓形畫成比扇子略大，剪下之後，貼在扇子上。在色紙上畫出五官、眼睛、腳趾，分別將之剪下，貼上。

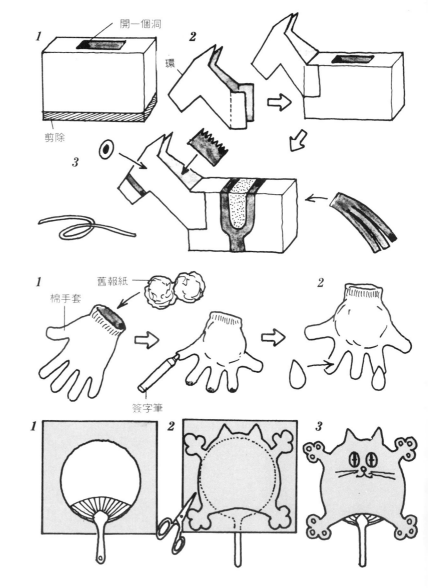

48

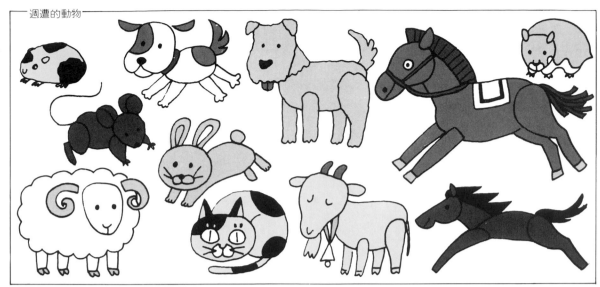

週遭的動物

兔子④
【作法】
1 將厚紙剪成橢圓形，放上棉花，用舊毛巾包住。
2 以同樣方式做耳朵，以蠟筆塗上紅色。
3 眼睛和鼻子用鈕扣，尾巴則用毛線。
【創意】
改變厚紙的形狀，也可以做成側面的兔子，眼睛也可以用紙貼上。

折紙做的貓和狗⑥⑦
【作法】
1 如圖一般折成臉部。貓的耳朵為紙背，狗的耳朵為紙的正面。用蠟筆畫出臉部。
2 身體下面的三角形，折成尾巴。
【創意】
臉部可以直接畫上，也可貼上不同的色紙呈現花紋。若加上魚或骨頭，會愈顯生動。

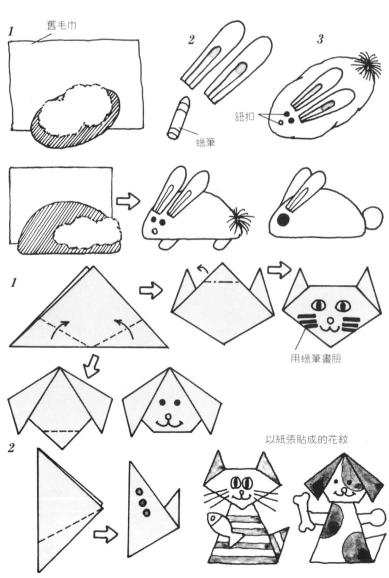

1 舊毛巾

2

3

鈕扣

蠟筆

用蠟筆畫臉

以紙張貼成的花紋

海中的生物

① 手印的螃蟹　用兒童手印做成的螃蟹，十分有創意，波浪線的傾斜以二顆岩石產生遠近感，可增加動感。

② 各種魚類　由圖鑑查明魚類特徵，式樣儘量單純化，使用厚絨紙或布來表達海洋。也可加上岩石、珊瑚，使圖面更有變化。

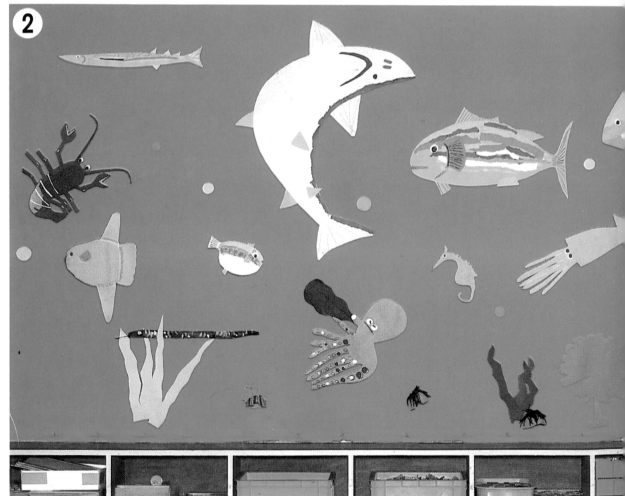

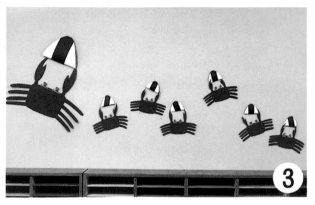

③ 飯糰和螃蟹　利用大圖釘來做眼睛。身體大小不同，可使畫面富於變化，加上飯糰，具動態感。

④ 貝類　將卷貝的形狀有效地發揮。海洋的表現方式，可多方面應用，如搭配別種貝殼或海灘生物，能使景象千變萬化

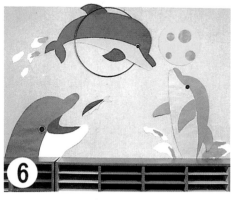

⑤ 扇子製成的魚　以扇子做基礎，加上有色畫紙和火柴棒。也可以採用各種不同的方式，表達魚類的形狀，進而做成水族館的構圖。

⑥ 海豚　以孩子們所熟悉的海豚表演，做為主題。三隻大小不同的海豚動態加上圈圈，構成一幅生動活潑的畫面。

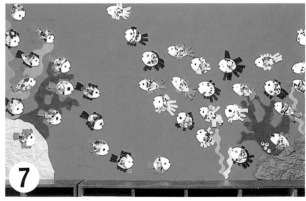

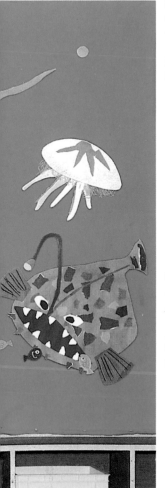

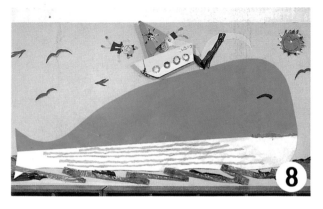

⑦ 兒童做的魚　在保育人員剪成的圓形圖上，由兒童們各自貼上自己喜歡的色紙，做成一群在珊瑚礁邊嬉戲的魚兒，是頗富動感的構圖。

⑧ 鯨魚　波浪的表達、太陽、船隻、鳥的大小和佈置，使鯨魚巨大的形體更突出，是一幅富於故事意味的愉快構圖。

海中的生物《製作方法解說》

前往水族館遠足，以及透過園裏的飼養活動，都能引起兒童們的興趣。魚本身的形狀和顏色十分明顯，尤其是一些熱帶魚，顏色及造形十分有趣，必定更吸引兒童。無論兒童或保育人員在設計魚的構圖時，皆可自由發揮形象，所以是一頗有變化的主題。材料方面，可使用扇子、袋子、手印、空箱子……等，表達千變萬化的魚類。

只表達魚類本身的單一主題時，可將魚平面排列、吊掛於空間，或做成水族館、透視河底或海底等諸多方式。

較大的構圖，必須儘量避免流於說教的意味；將重點集中在一處，可形成結構的重點。

手印做的螃蟹①
【作法】

1 讓兒童用不透明水彩來印出手印，並剪下。

2 在另一張紙畫出眼睛部分。

3 將左右手印粘上之後，再加上眼睛。

1

2

3

【創意】

此外，也可把手放在紅紙上，以鉛筆描出輪廓之後再剪下圖案。

紅紙

各種魚類②
【構圖】

以岩石或海草構成海底景觀，採用類似魚群的構圖也十分生動。魚類的顏色，可使用2～3種色系，才不致於太單調。

烏賊群的構圖

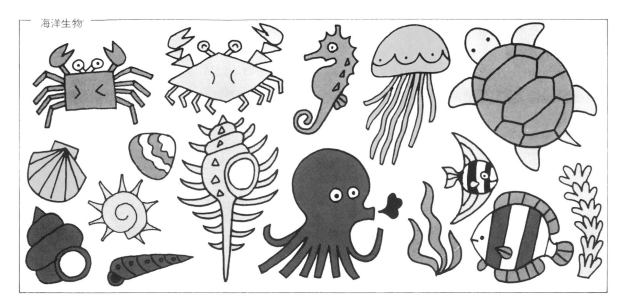

海洋生物

飯團與 螃蟹

【作法】

A 將有色圖畫紙以厚紙墊在背後，剪成所需的形狀，以文具夾夾住，做為眼睛。

B 將厚紙剪成如圖的形狀，貼上黑紙，做成飯團狀。

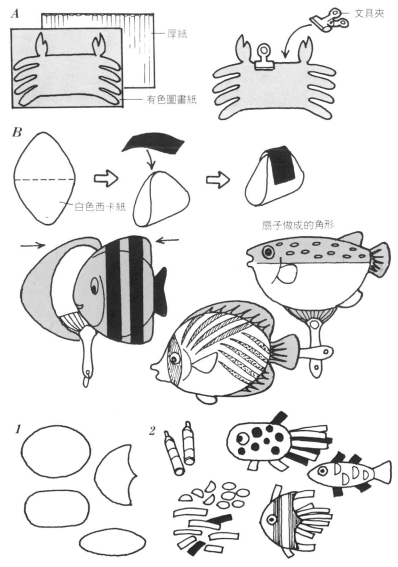

A

厚紙

有色圖畫紙

文具夾

B

白色西卡紙

扇子做成的魚⑤

【作法】

較為實用的方法，可在扇子的兩面貼上貼紙，使其堅固。不要太拘泥於實際的顏色和形狀，才能發揮色彩上的效果。

扇子做成的角形

兒童做的魚⑦

【作法】

1 保育人員事先準備多種厚紙做為底紙。

2 用色紙或蠟筆，讓兒童隨心所至地畫上花紋。

1

2

鳥禽《製作方法解說》

文化知識與訊息的傳遞已十分快速，即使是國外罕見的鳥類，兒童也可經由圖畫書或在動物園中有所認識。

兒童們關心的目標，大多是集中在生活方式有特徵，或動作奇特的鳥類。例如：不會飛的鴕鳥、南北極企鵝、夜間活動的貓頭鷹、大嘴鵝…

……等，較能吸引兒童。

鳥類的行動大多是成群結隊的，所以可以設計同一鳥群飛翔的圖案。飛翔動作可以設計立體活動吊飾或富於動感的構圖。由於每一種鳥類各有其獨特的性質特徵，必須掌握其形態。

鴕鳥①
【作法】
將有色圖畫紙用瓦楞紙做為底紙，以毛線加上花紋。
A將毛線做成碎狀，貼在每一片紙上。
B紙上塗上漿糊，把毛線貼成波浪狀。
C貼上碎紙，效果亦佳。

【構圖】
可以做成好幾隻鴕鳥，使它們都朝同一個方向奔跑，再加上花草樹木，造成草原的氣氛。

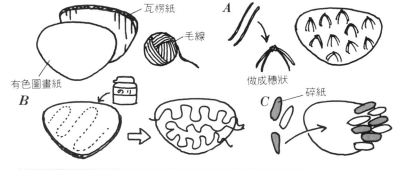

鴕鳥群構圖

海鷗③
【作法】
將圖畫紙如圖示形狀般剪成二片，中間夾上繩線，身體的部分用漿糊粘合，另外用紙剪出眼睛和鳥嘴貼上去。

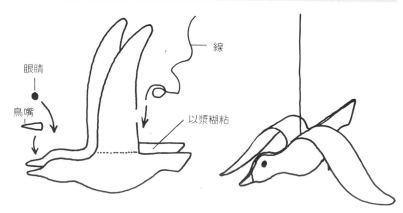

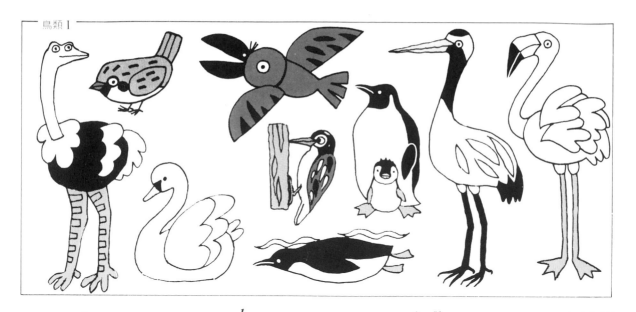

鳥類 I

貓頭鷹④

【作法】

1 紙袋內塞進舊報紙團，再紮緊袋口。

2 用有色圖畫紙剪出臉和翅膀，用蠟筆畫出眼睛。

3 將袋角抓成耳朵形狀。

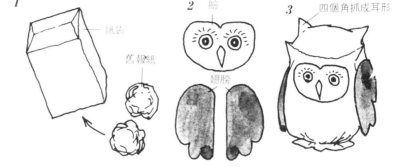

1 ——紙袋

舊報紙

2 臉

翅膀

3 四個角抓成耳形

【創意】

A 可將 A 柱視為樹木，把貓頭鷹並列貼上，效果不錯。

B 也可如 B 圖一般，安排在門扉之上。

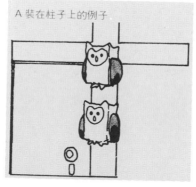

A 裝在柱子上的例子

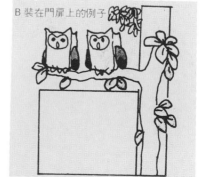

B 裝在門扉上的例子

【創意】

將成群的紅鶴做為主題構想也蠻不錯，尤其是彎曲的脖子，更可做為構圖的重點。

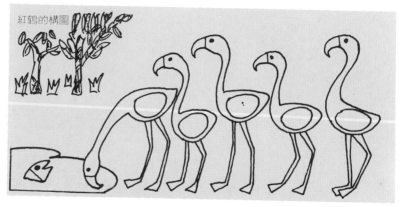

紅鶴的構圖

昆　蟲

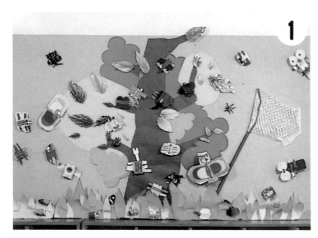

① 夏蟲　將兒童們所做的蟲，安排在同一棵樹上或草叢內，構成牆面圖案。將樹葉或草放大使小蟲形體顯得突出。

② 青蟲　以兒童所關心的幼蟲為主題，色調大胆，被啃食的葉子，構思巧妙。可以使用同一手法，由兒童做出小蟲。

③ 螞蟻　把兒童用塑膠空容器做成的螞蟻，安排在巢內或地面上。更可與兒童們協商，放入卵或食物，增加畫面趣味。

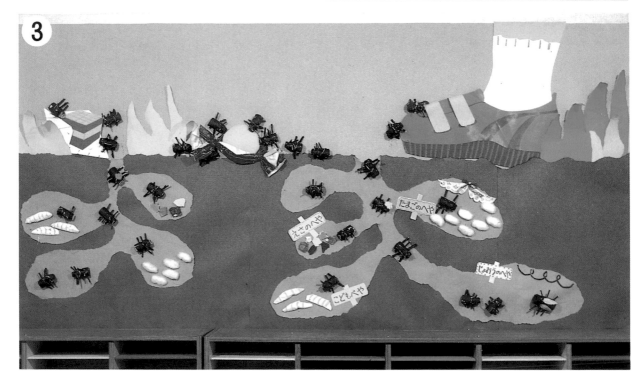

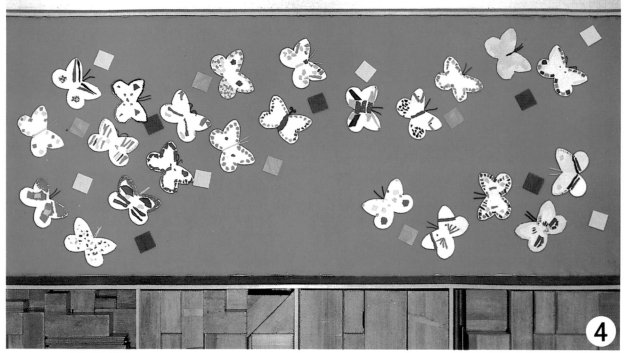

④

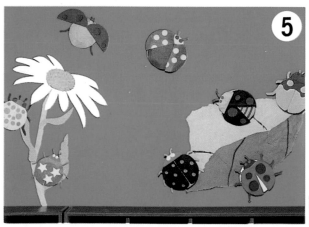

⑤

⑤小瓢蟲 以紙盤為底，發揮
立體的彩色構圖。製作時不必
太拘泥於實際情況，儘量發揮
想像力，花和葉子的處理可以
突破一般形式，使小瓢蟲愈顯
突出。

④蝴蝶 讓兒童觀看一些蝴蝶
的彩色畫頁，使他們認識各種
蝴蝶，讓他們知道蝴蝶是左右
對稱的。讓兒童以碎紙片自由
加上花紋，將蝴蝶排列成富有
流動感，再散佈色紙，強調設
計的重點。

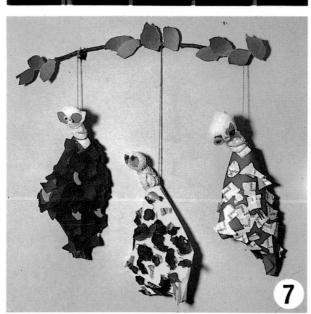

⑦

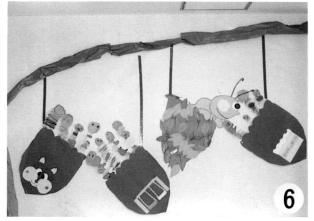

⑥

⑦結草蟲 利用毛巾表達的手
法。使用落葉或碎紙，與兒童
共同製作結草蟲殼，附上紙做
的葉子與枯枝，效果十分生動
有趣。

⑥結草蟲的幼稚園 將兒童自
己描繪而剪下的結草蟲放入大
殼中，牆面十分具有喜感。兒
童的結草蟲與保育人員的結草
蟲，相互搖動，形成一幅快樂
的構圖。

昆蟲《製作方法解說》

　　兒童日常在家庭中、幼稚園所捕捉或飼養的動物，大多是昆蟲類。昆蟲活動的季節大約是春天至秋天。在此所指的大多是春天到夏天的昆蟲，如瘤蟲、紡織娘、蟋蟀等。秋天的昆蟲也十分特殊，如蟬、蜻蜓——這兩種又可細分好幾種，表達時應特別注意。

　　一般而言，昆蟲的形體較小，大多要放大再安排在牆面上。形狀與花紋較為有趣的有獨角仙、小瓢蟲、金龜子、天牛等甲蟲類，形體放大較為生動，蝴蝶的設計也頗具變化。

　　無論是成蟲或幼蟲，皆頗能令孩童感興趣，而幼蟲運用幽默的手法來設計，效果更佳。

夏蟲①
【作法】
A 以空盒子做基礎，用色紙剪下眼睛、翅膀、腳，再貼上。
B 在塑膠空容器上，貼上色紙的碎片。加上翅膀、腳，用火柴棒或「毛根」（一種用細尼龍絲及鐵絲絞纏而成的手工藝材料）做成觸角。

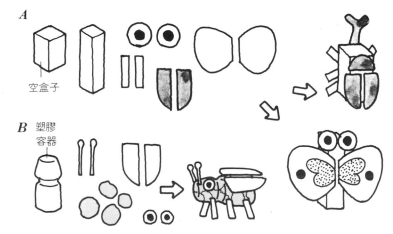

青蟲②
【創意】
以相同的手法做成青蟲，預備幾片較大的葉子安排在畫面上，至於被喫食的部分可撕成缺口。

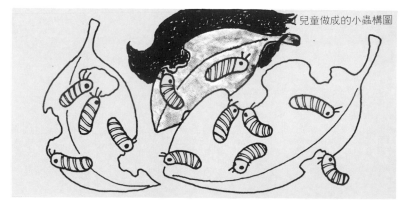

▲兒童做成的小蟲構圖

螞蟻③
【作法】
1 撕下黑色的色紙，貼在塑膠空容器上。
2 腳和觸角可用剪短的吸管，同樣貼上黑紙，穿入以錐子搓了洞的身體內。

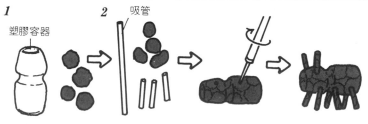

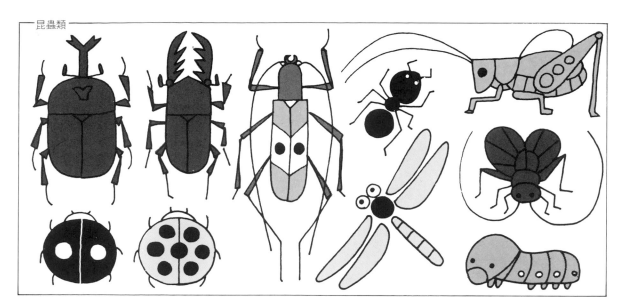

蝴蝶④
【創意】

使用折疊壓印的方法,可以生動而富變化地表現蝴蝶的花紋。觸角的花紋可用毛根貼上。

描出形狀

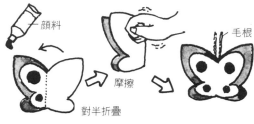

顏料
毛根
摩擦
對半折疊

結草蟲⑦
【作法】

1 以舊毛巾包上舊報紙,纏上帶子,再用有色畫紙予以覆蓋。

2 加上眼睛,在身體上加上樹葉或貼上色紙。也可在身體內塞入舊報紙,直接貼上色紙。

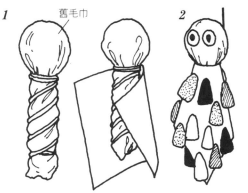

1 舊毛巾

2

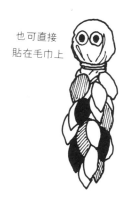

也可直接貼在毛巾上

【創意】

使用兒童的舊襪子也可做成有趣的結草蟲:先塞入東西,貼上碎布毛線或碎紙等物,用鈕扣做眼睛。

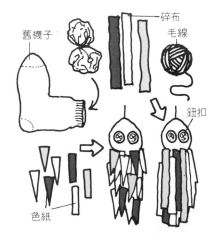

舊襪子
碎布
毛線
鈕扣
色紙

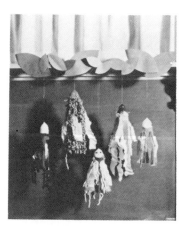

春天的花

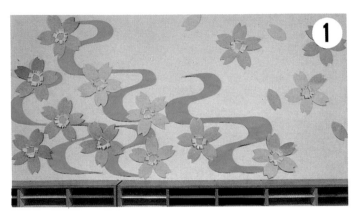

①櫻花　將樹幹省略，只運用花和花瓣做成花紋。配上水流亦可造成一種美的式樣。
②罌粟花　運用有色衛生紙柔軟的質感，不必太拘泥於花的形式，表達出花團錦簇、躲在樹後的兒童、動物表現出輕鬆的一面。如果樹幹有粗細之分，益顯細膩。

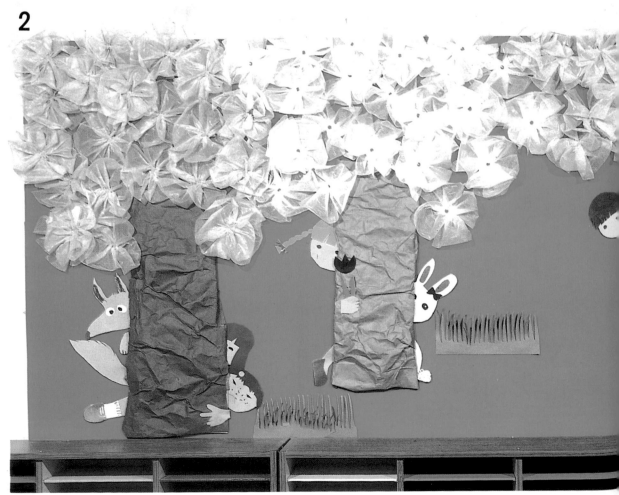

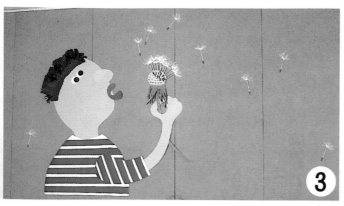

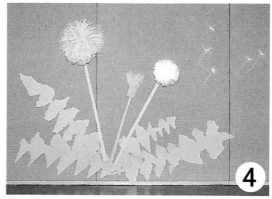

③揚飛的蒲公英　將紙揉捏成花蕾，用吸管和毛線做種子。兒童的表現頗為有趣，飄浮的種子位置之構圖，頗值得參考與運用。

④蒲公英　以毛線巧妙地表達出蒲公英的質感。花、蓓蕾、綿毛、飄浮的種子等，也很有變化，以碎紙做成的種子效果頗彰。

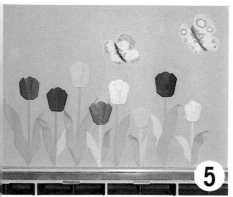

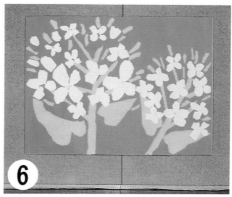

⑤鬱金香　由兒童做成折紙的花。可增多花和蝴蝶的數量，構成較大的牆面。應注意花的顏色、佈局、及葉子的變化。

⑥油菜花　將花的部分擴大，用碎紙表達。連底紙只有三色，反而使小牆面能更有效的利用，富季節感。

⑦筆頭菜　以大太陽為重點，周圍添畫有小孩臉部的筆頭菜。無論構圖、色彩，都以太陽為重心。小孩臉部的筆頭菜。不論構圖、色彩，都以太陽為重心，長度也誇張地變化，呈現快樂的氣氛，生動有趣。

⑧罌粟花　在有色圖畫紙上，加上揉皺的紋飾，巧妙地表達瓣的柔軟感。葉子和鐵絲做成的莖，使畫面不致過於呆板，加上昆蟲更具有幽默感。

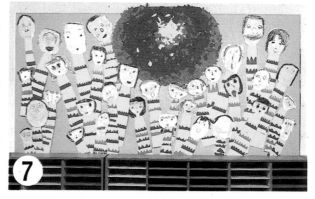

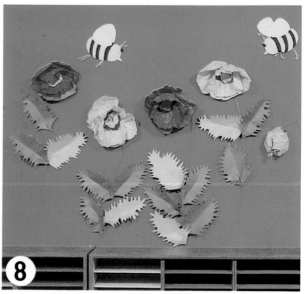

春天的花《製作方法解說》

春暖花開的季節，是新生活的開始，兒童們對這種新氣象尤其能感受到喜悅。兒童對自然萬物的生長也很敏感，因此新學期的牆面佈置，可以採用春天的花卉為主題，同時進行觀察與栽培的活動，這些可以培養兒童對花卉的親切感。

花的種類包括：長在樹上的花（如櫻花）、原野上的花草（如蒲公英）、長在花壇裏的花（如紫羅蘭、鬱金香、三色菫等），種類不一而足，有時也可以將荒山野谷的花草表現在壁畫上。

材料方面可使用毛線做成蒲公英。縐紋紙、彩色衛生紙可用來表現花的柔軟感。

構圖上，櫻花可以整個畫面上表達盛開的情景。蒲公英只是安排一朵大花，強調其特徵。筆頭菜則可表現其密布生長的情形。

櫻花①
【構圖】
可以用幾朵放大的花朵來代表櫻花樹，不必太拘泥於形態上的細節。櫻花盛開的情景，可以使用大胆的構圖來表現。

櫻花樹②
【作法】
1 把二張彩色衛生紙重疊，從中間扭轉。
2 重疊成十字形，中央部分用圖釘固定。

揚飛的蒲公英③
【作法】
1 將羊毛線繞數圈，在中央部分紮起，把圓圈部分剪斷。
2 把1插入吸管內，貼上褐色紙剪成的種子。
3 在揉縐的紙上，加上紙做的花萼。穿洞之後，把種子插入洞內。

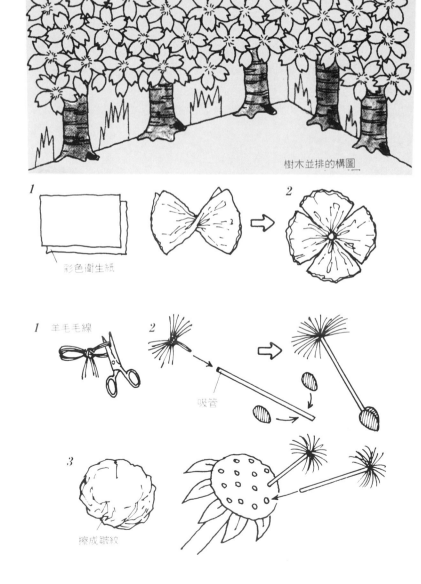

樹木並排的構圖

1 彩色衛生紙 → 2

1 羊毛毛線 2

吸管

3 揉成縐紋

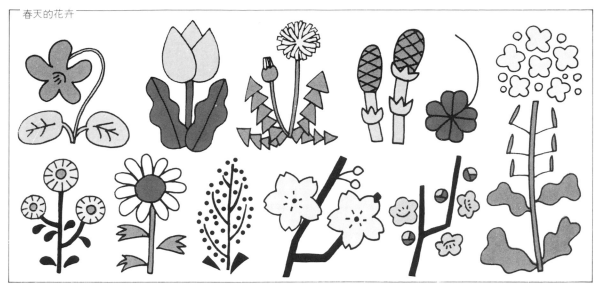

春天的花卉

蒲公英④

【創意】

A 把切成長方形的紙貼在基紙上，可表達出蒲公英的意象。

B 利用筷子做成富立體感的蒲公英，將黃色貼紙裁成對半，粘貼之後，折成百摺狀，二端貼上筷子，把百摺部分打開，用膠帶把二支筷子固定。

鬱金香⑤

【作法】

把正方形的紙折成三角形，在二端和下方折起，把前端剪成圓弧形。

嬰粟花⑧

【作法】

A 以有色圖畫紙剪出花瓣，加上縐紋，粘合在一起，花芯也以同樣方法貼上。

B 花的種子以揉縐的紙包裹舊報紙而成，以「毛根」（一種以細尼龍線及兩條絞纏的鐵絲做成的手工藝材料）將前端紮起，用鐵絲做成莖部。

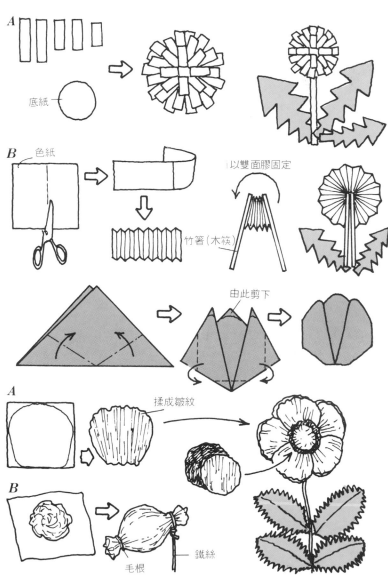

夏天的花

① 八仙花　八仙花是以碎紙貼成，可由兒童自行製作。必須留意配色，雨絲也要避免均等的線條，較能發揮真實感。

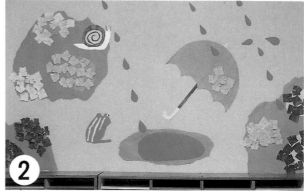

② 八仙花和雨傘　乍看花與葉子似乎成爲一團，加上了雨傘、蝸牛、青蛙，卻有童話式氣氛。花的部分可由兒童親手做，保育人員再貼在牆上即可。

③ 菖蒲　一反以往折紙做成的方式，而大胆地用大紙張剪出花形，表達十分成功，也可用相同的手法，做成許多菖蒲的構圖，但要注意顏色的調配。

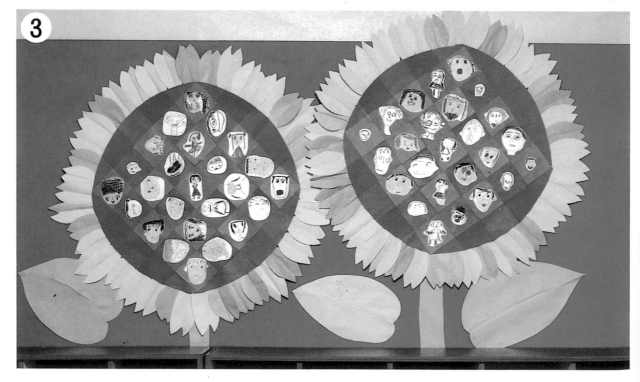

④金龜蟲與花　以手撕開色紙造成花葉邊緣柔和的質感，整個畫面色調搭配極佳，金龜蟲本身的配色對比很強，成為視線焦點。

⑤紫藤花　以皺紋紙為材料，由兒童共同創作。兒童們景象，頗為出色。

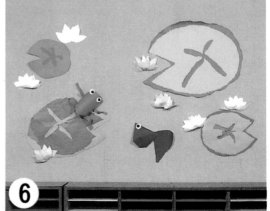

⑥睡蓮　具立體感的花、葉，以二種顏色表達的方式，頗具韻味，青蛙和莖，是畫面的重點。

⑦牽牛花　把兒童做的牽牛花安排在牆面上，以紙帶來做牽牛花的枝蔓，加上竹簾、風鈴、金魚缸，加強夏天來臨的氣息。

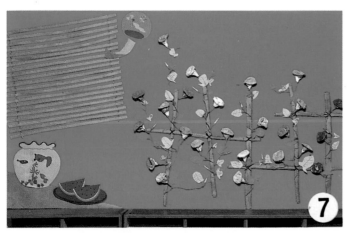

夏天的花《製作方法解說》

夏天的花卉種類較少，兒童常見的大約是：牽牛花、向日葵，而後者屬於較具動感者。一粒種子可以繁殖出無數的花，如果將兒童們的臉龐設計在花朵之中，以此代表花中有許多種子的構圖，將十分清新有趣。

如牽牛花之類的蔓藤類，除了可以由蔓莖的纏繞來形成構圖，表達花枝的柔軟感，同時也可以配合栽植花卉的活動，讓兒童的生活與牆面的設計產生關連。

夏天裡，花圃中盛開的天竺牡丹、菖蒲，也是兒童自由創作的好題材。天竺牡丹的種類很多，可讓兒童事先觀察，然後使用各種材料來製作各種不同顏色的花朵。菖蒲的重點則可放在它修長的花莖，構圖上十分具有節奏感。

三色紫羅蘭和傘②
【作法】
1 將色紙撕成四分之一，在四處各剪一個缺口。
2 把中央部分捏成十字形，貼在底紙上。

向日葵③
【作法】
1 在正方形的底紙上，將畫有小孩的部分剪下，貼成大圓形（也可貼在較大的圓形的底紙上）。
2 用黃色或橙黃色紙，剪成花朵，將根部折疊，貼在底紙背後。

紫藤花⑤
【作法】
A 在剪成圓形的縐紋紙內裝入棉花，折成對半，用漿糊黏緊，排列在細長的紙上。
B 用淺紫色紙剪出花瓣，包住 A，放在鐵絲上，再用膠帶固定。
C 用包裝紙來做葉子；在染過色彩的胚布中塞入棉花，以釘書機固定，便成爲種子。
D 在跳繩上面繞上綠色塑膠帶，做爲藤蔓。

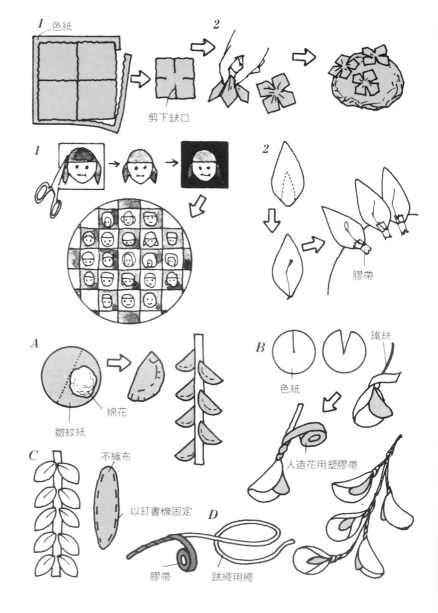

1 色紙 2
剪下缺口

1

A 綿花
縐紋紙

B 色紙 鐵絲

膠帶

C 不織布
以釘書機固定

人造花用塑膠帶

D
膠帶 跳繩用繩

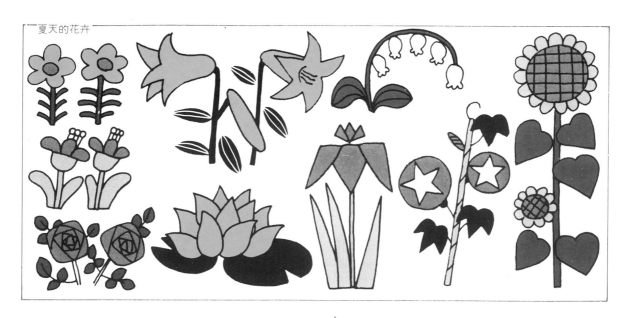

夏天的花卉

紫藤花⑤

【創意】

A B 將兒童做好的紫藤,垂掛在交叉成井字的方形木材,或橫向張掛的鐵絲之上,也可形成天花板的裝飾。

睡蓮⑥

【作法】

A 將花瓣的根部略微折疊,使其呈現立體感。用塑膠帶固定,固定之後再同樣地以塑膠帶集中。

B 以有色圖畫紙做成圓筒形,角落部分往內壓入,貼上眼睛和脚。

牽牛花⑦

【作法】

A 用宣紙做成圓筒形的花,以色紙剪成的花萼纏住花的根部。以水稍稍潤濕之後,將稀釋過的顏料滲染進去。

B 用綠色顏料將紙帶染色,纏繞在花和葉子周圍。

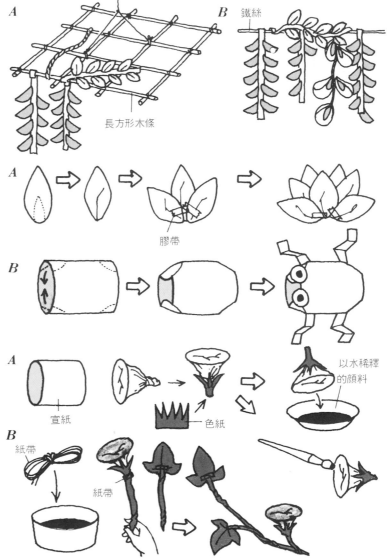

蔬菜・水果Ⅰ

① 玉米　在立體的大玉米上，加上手、嘴巴、眼睛形成富有幽默感的構圖。即使省略上述的後半段設計，整個效果也會不錯。

② 土中的蔬菜　把兒童們日常熟知的蔬菜，如：蘿蔔、胡蘿蔔等，栽種在菜園的情景做爲主題。也可將兒童在菜園中觀察蔬菜或栽種的活動做爲題材來構成畫面。泥土中的土撥鼠則增加了畫面中活潑生動的感覺。

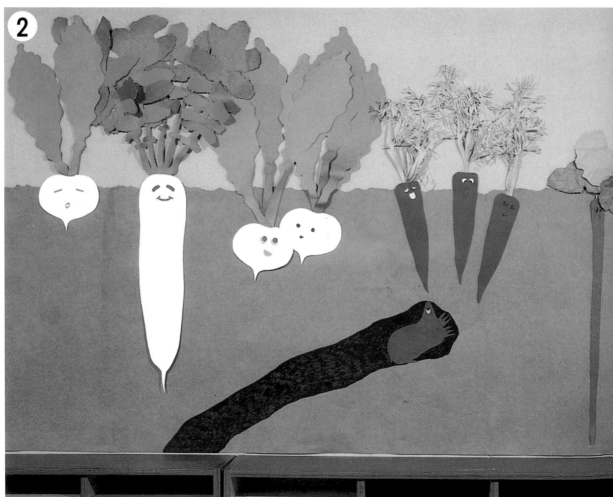

③ 吃蘋果　用瓦楞紙剪成蘋果的形狀，貼在底紙上，稍加幽默的變化，將底紙剪成兩半，留下隙縫，產生構成的效果。

④ 剝皮的蘋果　將蘋果剝皮的感覺表達出來，不拘泥於一般的色澤，使用青、紫等色來構想。在布局方面用點心思，可應用在許多場合。

⑤ 夏天的蔬菜　將黃瓜、茄子、蕃茄，做成立體的表達。把茄子、黃瓜做成的動物形狀，形成一幅有趣的構圖。

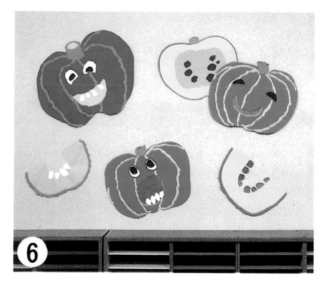

⑥ 南瓜　將其外觀與斷面予以組合，加上眼睛、嘴巴。形狀與大小之間的平衡，頗值得參考。以寫實的手法表達，構圖也相當成功。

⑦ 秋天的水果　把各式各樣的水果一起放在籃內。可增加籃數，依水果種類分別置放，形成較大的牆面構圖。此圖是以紅色石榴做為重點。

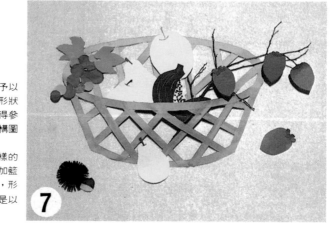

蔬菜・水果 II

① 水果的剖面　將水果的外觀與斷面巧妙地加以組合，形成美妙的圖形，藉此提高兒童的觀察力。

③ 擬人化的西瓜　每張臉的表達都很幽默，以紙撕成的西瓜紋路效果很好。二種顏色變化的構思頗值得參考。

② 西瓜　以切片的造形做爲主題，用布料表達，單純而深具意味，盤子的顏色必須與牆面的顏色相搭配。

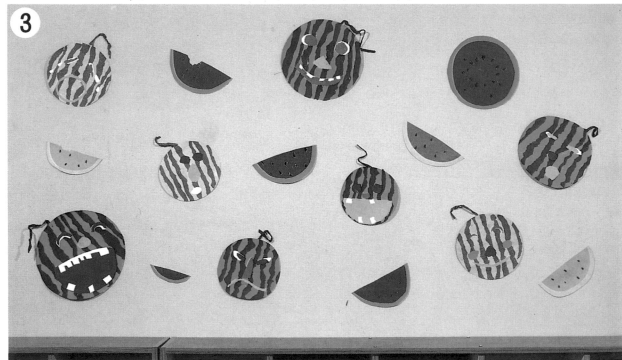

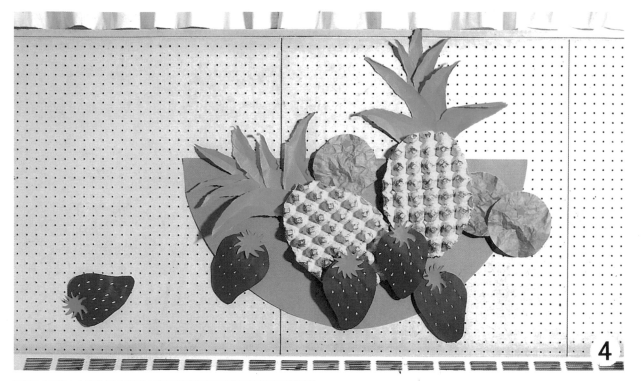

④

⑤草莓　以紅毛線做成的草莓，模樣很可愛！也可用綜色或紅色的毛線做爲果實顏色，擴大排列在較大的牆面上。

④鳳梨　以裝雞蛋的盛器做材料，表達質感，用火柴棒來裝飾成草莓外皮的黑點。橘子皮的皺紋，則用捏皺的紙表現。

⑤

⑦夾豆　以卡片表達由播種至結果的過程，用箭頭連接，可做爲栽培活動的參考，卡片上可填上實際觀察的日期。

⑥香蕉　猴子戴帽子的表達方式十分幽默，圖案較底紙大些的效果頗佳，可做爲參考之一例。

⑥

⑦

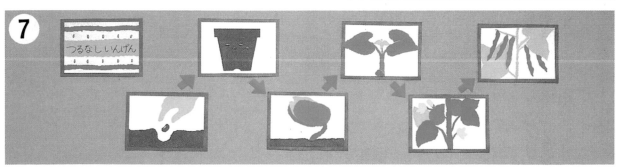

つるなしいんげん

蔬菜・水果Ⅱ《製作方法解說》

飲食生活中常見的水果，已逐漸脫離季節性的關係。但是構圖時，還是盡量採用具有季節感的方式。

與兒童們較為親近的水果有：蘋果、葡萄、橘子、香蕉、鳳梨、草莓、西瓜、香瓜等。水果能使兒童易於掌握其顏色與形狀方面的特徵。這裡所採用的水果剖面，式樣十分新穎，可以引發兒童們學習與觀察的興趣。

構圖上，可將各種水果以不同的顏色和形狀組合而成，也可只用一種水果而用它的外貌與剖面加以組合，藉以表達食用水果的種種關係。

水果的剖面①
【創意】
A 鳳梨的剖面圖十分有趣，也可加上孩子們熟悉的切片罐頭鳳梨，構圖上的效果頗佳。
B 也可只把西瓜、蘋果貼在展示板上或彩色圖畫紙的底紙上來裝飾小牆面。

A 鳳梨的剖面構圖　　　　*B* 適合小牆面的構圖

擬人化的西瓜③
【構圖】
A 以西瓜做成鬼臉燈籠，用繩子予以垂掛。也可將兒童們的作品吊掛起來。
B 完整的以及吃了部分的西瓜，並列在一起的構圖。如再增加吃剩的西瓜皮和殘留的西瓜子，將倍增趣味與效果。

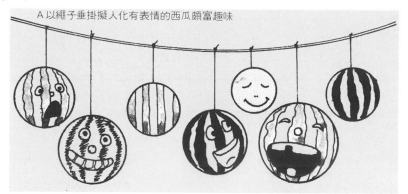

A 以繩子垂掛擬人化有表情的西瓜頗富趣味

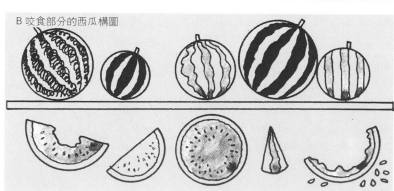

B 咬食部分的西瓜構圖

水果

鳳梨④
【作法】
A 把盛蛋的容器剪成圓形,用不透明水彩顏料著色,葉子則是撕下有色圖畫紙,加上摺痕而成。

B 在紅色圖畫紙上剪出草莓的形狀,在適當的位置插入火柴棒,使火柴棒的頭留在外面,形成黑點,背後用膠帶固定。

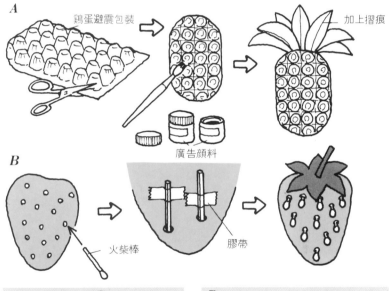

A 鷄蛋避震包裝 加上摺痕

廣告顏料

B 火柴棒 膠帶

【構圖】
A B 在高脚玻璃水果盤中、籃子裏放入水果的構圖,所形成的小牆面裝飾,立意頗佳。

香蕉⑥
【作法】
1 將舊報紙捏成細長狀,用白布或縐紋紙(彩色衛生紙)包住。

2 用黃色縐紋紙剪下如圖的形狀,包裹 1 ,將上下部紮緊固定。

1 2 剪下缺口

縐紋紙

空中與水上的交通工具

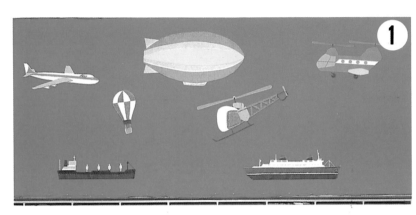

① 各種飛機和船　將各式各樣的交通工具，以清爽的造形組成畫面。必須對形狀、方向、色彩的分配做整體的構思。

② 紙盤做的飛碟　把兒童做好的飛碟安排在事先預備好的背景上。背景以黑、藍、紫、橙黃色表達外太空的星群，太空船可由天花板上垂下，與飛碟可以形成對比。

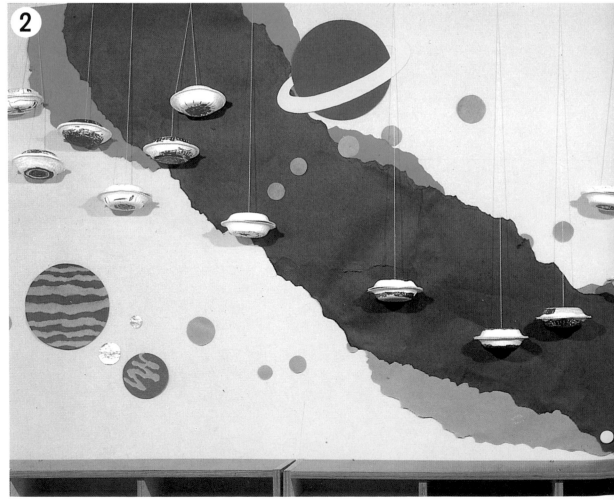

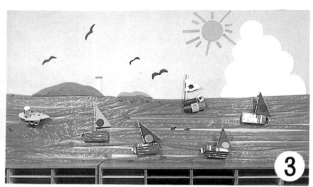

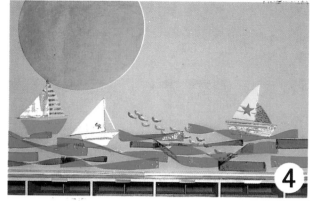

③空牛奶盒做成的遊艇　遊艇
由兒童做成，可在水上浮起，
加上雲、太陽、鳥等物，更可
表達廣闊無際的海洋，形成快
樂的構圖。

④遊艇　橙黃巨大的太陽，加
上細小的飛魚群，生動地表現
出海洋的景緻。波浪以玻璃紙
做成單純的構圖。

⑤巨型噴射客機　機翼浮貼在
牆面上可有立體感，為顯示飛
機的高度與龐大，下面用色紙
表現單純的市鎮景象。

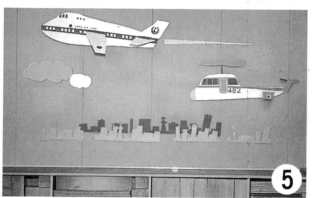

⑥氣球與直昇機　用羽毛球拍
來做直昇機，用海灘球來做氣
球，特別能表現出立體效果。

⑦掃把作成的飛碟　運用特別
的材料，將地球安排在畫面角
落，表現無壇的太空，可刺激
兒童的科幻綺想。

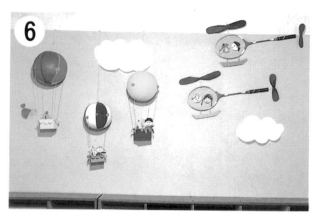

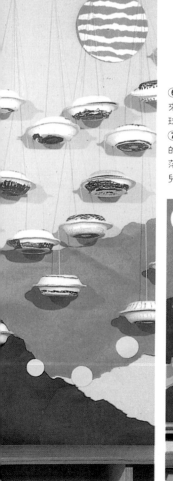

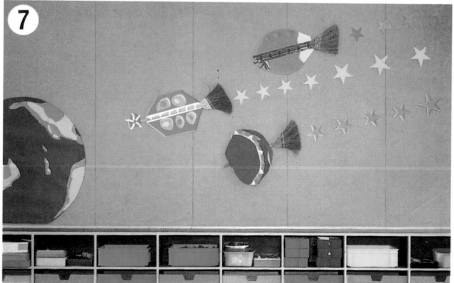

空中與水上的
交通工具《製作方法解說》

　　一般而言，飛機與船隻的表達，是女性保育人員較不擅長的項目。然而兒童對於飛機、船、飛碟倒是都很感興趣。因此題材可由一般的飛行物，擴大至外太空的事物。本例是以宇宙空間做為主題，表達飛碟、火箭等有趣的構思。

　　製作船隻或飛機，必須考慮水與空氣的阻力，並把握其特徵。機能上的不同會引起形體的差異，必須查明圖鑑，確認遊艇、郵輪、客輪、漁船等的形狀與特徵再構圖。景象則以天空或海洋為背景。

紙盤做的飛碟②
【作法】
1 分配每位兒童二片較深的紙盤，自行畫上花紋。
2 在其中一個盤底挖洞，將繫有火柴棒或紙的帶子穿入洞內。
3 將二片紙盤闔上，周圍用釘書機釘牢。

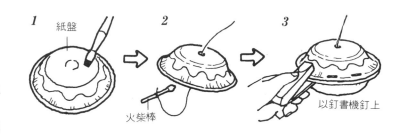

空奶盒做成的遊艇③
【作法】
在空的牛奶紙盒上以色紙貼上花紋，用筷子做成船帆，再以膠帶將之固定。

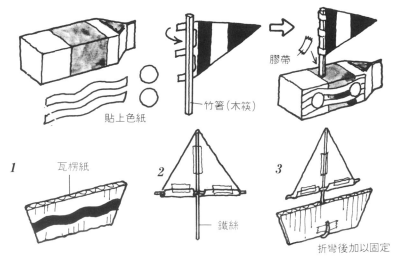

遊艇④
【作法】
1 按照瓦楞紙的縐摺方向，剪下船身。
2 把鐵絲交叉成十字，將剪成三角形的船帆固定在鐵絲上。鐵絲穿入船身，鐵絲底部折起一部分並將之固定。

【創意】
迎風鼓起船帆的遊艇頗有氣勢，洋面不必拘泥於水平的形式，也可以洶湧的浪濤來表達。

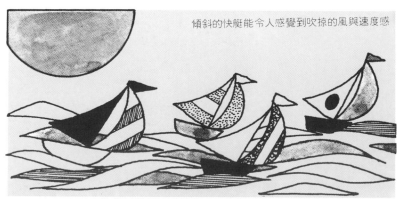

傾斜的快艇能令人感覺到吹掠的風與速度感

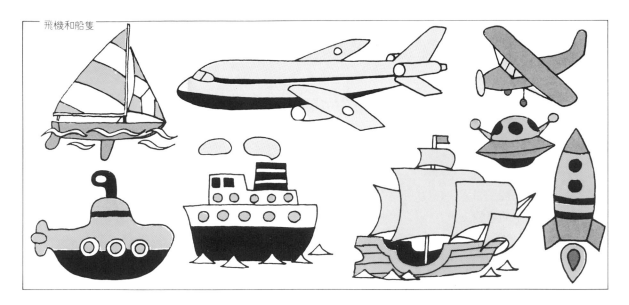
飛機和船隻

巨型噴射客機⑤
【作法】
1 在瓦楞紙貼上厚絨紙做成機身及機翼,機身剪一缺口,將機翼插入並在背面折疊,以膠帶固定。機翼下方放一空盒子加以固定。

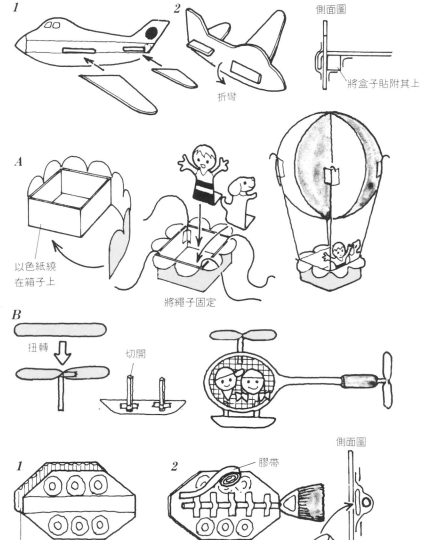

1

2
折彎

側面圖
將盒子貼附其上

氣球與直昇機⑥
【作法】
A 將如圖的式樣剪下,把紙貼在空盒上,以線固定在四個角落。盒子裏加上用紙作成的兒童模樣,以膠帶固定在海灘球做的氣球上。
B 將彩色圖畫紙扭轉做成螺旋槳,固定在筷子上。腳架用厚紙板同樣固定在筷子上,再貼於羽毛球拍。

A
以色紙繞在箱子上
將繩子固定

B
扭轉
切開

掃把做成的飛碟⑦
【作法】
1 將瓦楞紙剪成飛碟的形狀,以有色圖畫紙貼上花紋。
2 如圖所示,用膠帶將掃把固定。將膠帶做成圓圈粘在背面的掃把下,可增加固定性。

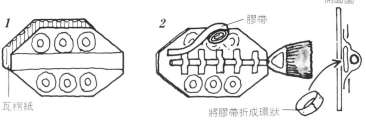

側面圖

1
瓦楞紙

2
膠帶
將膠帶折成環狀

陸上的交通工具

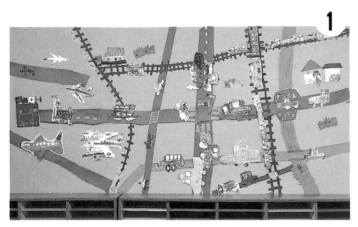

①兒童所做的交通工具 將兒童所畫的圖案，做成鳥瞰式的構圖。也可事先在牆面上設定鐵軌或道路，做為交通工具行進的路線。

②遊樂園 以簡單的造形及豐富的色彩，來表現令兒童們產生夢想的遊樂園。讓兒童自行繪製遊樂園中誇大的各式交通工具，呈現一片快樂的夢幻氣氛。

③各種汽車 先由圖鑑查明各種汽車的特徵，再簡化造形，充分表達各類型汽車機能上的特點。

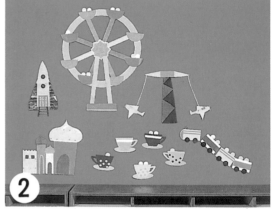

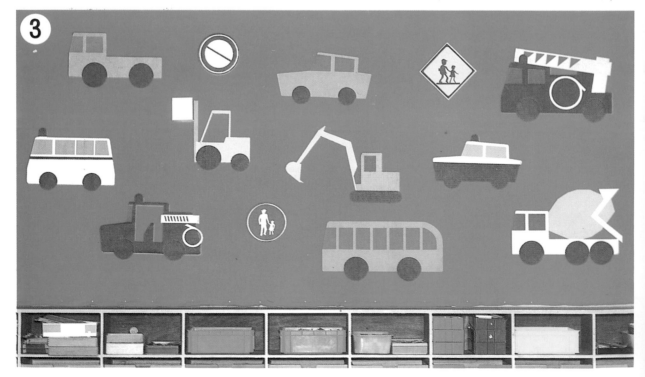

④小丑與獨輪車　表現馬戲團快活的氣氛，十分生動感人。用乒乓球來裝飾小丑，相當有趣。應注意小丑的動作以及球、旗子等的搭配。

⑤跑車　一方面將車子、號誌、人行道等單純化，使整個構圖趨於統一。也可運用在交通安全指導的牆面構圖上。

⑥各種電車　電車、火車的形狀與色彩搭配得恰到好處，採用朝前或側向的構圖。

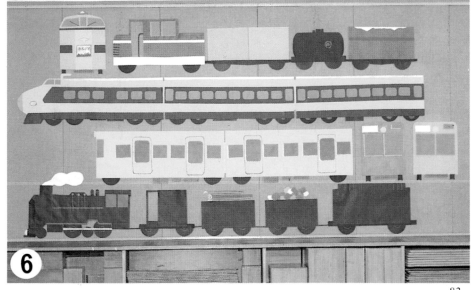

陸上的交通工具《製作方法解說》

　　兒童的生活世界與車輛已發生密不可分的關連。玩具車、自行車、遊樂園的車、空盒做成的車、實際搭乘的車……形形色色的車輛，都已經融入了兒童的生活。車輛對男孩子的吸引力尤其強烈，可以做為構圖的題材。車輛的重點大多著重於機能、結構二大方面所組合成的形體。

　　也有採取目錄式手法來表現這類題材的牆面構圖，更能發揮車輛具有的特性，引發兒童的興味——例如消防車、跑車、救護車、工程用車等的展現可以讓兒童有機會認識更多種車輛。

　　以兒童們畫的車輛、顯現市區的交通狀況，加上他們的觀念表達遠景式的構圖，也很可行。

兒童製作的交通工具①
【創意】
A 事先可設定背景，由兒童自由貼上自己做的交通工具。背景中可加上隧道、鐵橋等物，使圖面富於變化。

A 以交通工具背景做成的構圖

B 利用空盒子，成卷的衛生紙芯，做成富於立體感的交通工具，有其特殊效果。

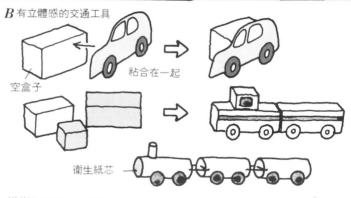

B 有立體感的交通工具

空盒子　　粘合在一起

衛生紙芯

遊樂園②
【創意】
將旋轉木馬做為有趣的裝飾題材，形狀予以單純化，至於顏色可自由搭配。

遊樂園交通工具的圖案

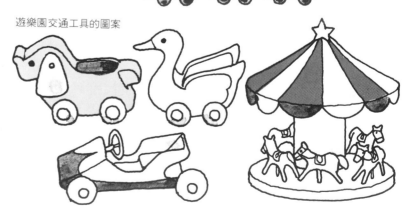

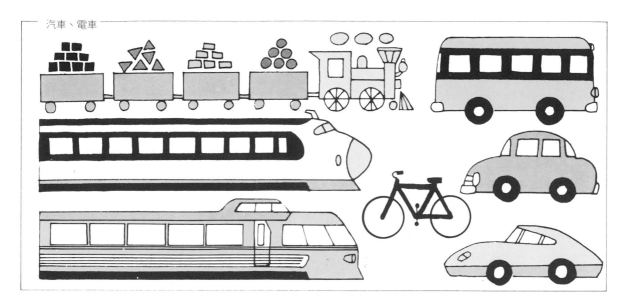

汽車、電車

小丑與獨輪車④
【作法】

A如圖所示，以有色圖畫紙做成臉部、帽子、身體等部分。鼻子以切半的乒乓球做成。頭髮則以毛線分別貼上，臉部的傾斜度，可以眼睛的位置及表情來表達。

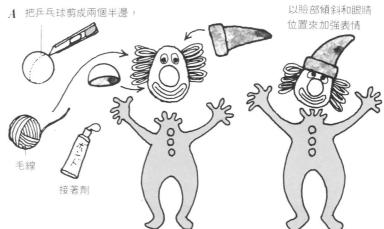

A 把乒乓球剪成兩個半邊，

毛線

接著劑

以臉部傾斜和眼睛位置來加強表情

B獨輪車或自行車，可用黑色圖畫紙做成。

B 自行車

獨輪車

應用的例子

跑車⑤
【創意】

A可利用篩網做成各種交通工具的車輪。
B編上碎布條或毛線，可做成富有色彩感的汽球。

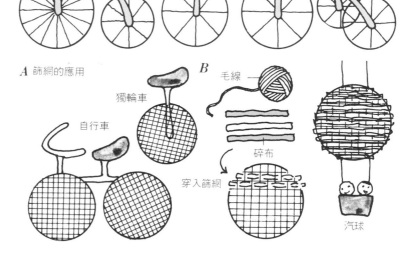

A 篩網的應用

獨輪車

自行車

B 毛線

碎布

穿入篩網

汽球

85

母親節

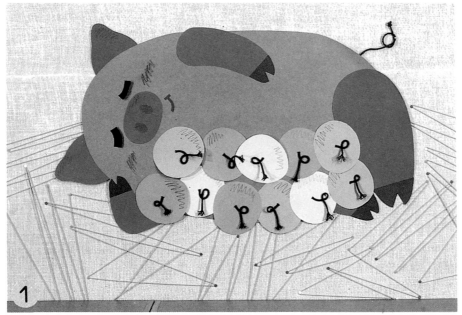

③晾衣的母親 以單純化的手法表現衣服和母親，色彩的變化與分配，使所晾的衣物顯得更潔白。

①豬媽媽與小豬 豬媽媽與小豬的造形已經簡化，色彩配置也頗富巧思。以帶子做稻草以及豬尾巴，相當引人注意。

②母親做的菜餚 可將烹飪雜誌上的彩色照片剪下，加以利用，以平底鍋爲中心的佈置，簡單明瞭。

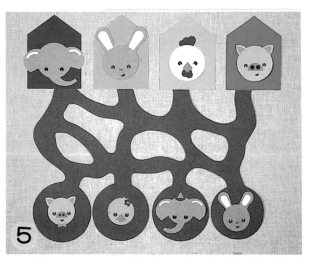

④餅乾與圍兒，安排各種餅乾
由口袋中掉出的情景，十分生
動有趣，是其特點。

⑤迷宮尋母　是遊戲性極濃的
構成，造形簡潔，配色恰當，
頗富有啓發性創意。

父親節

① 父親的用品 父親的用品，能引發孩子們對父親的印象與感情。

③ 大石頭與小石頭 表現手法十分單純，除了石頭之外，也可以其他物品表示父子間的關係。

② 烟斗 把烟斗、烟草與父親的形象連接成一幅畫，以幽默的方式表達。

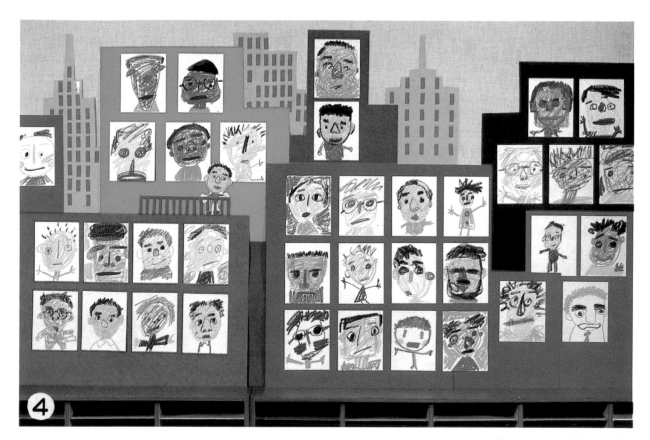

④大廈窗戶與父親　收集兒童
畫父親的面貌的作品，構成大
廈窗戶的構圖。

⑤蝸牛親子圖　用繩子做成蝸
牛的螺旋殼，造形大同小異，
但以不同的大小來組合。

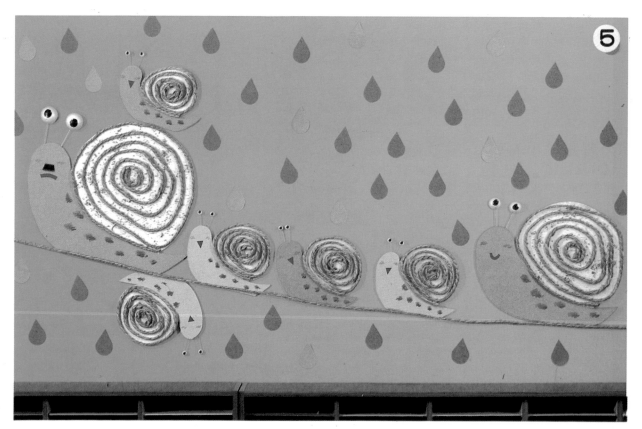

中秋節

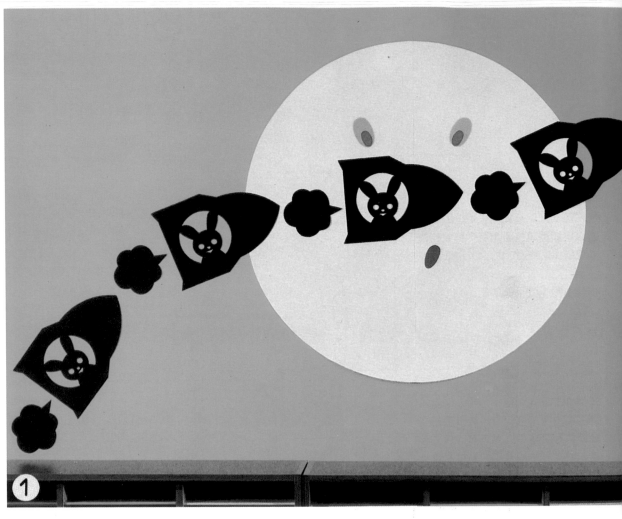

①

②

①月球之旅 以黑紙剪成幾張
式樣相似的火箭，火箭安排成
飛越月球表面的動態構圖，很
能吸引兒童的注意力。
②月亮的盈虧 由青山與月色
的色彩搭配，形成一幅寧靜的
構圖。以湯圓、供盤來發揮富
於動感的趣味。

③ 月下的竹林　用紙剪成單純
竹林的表達手法，十分巧妙，
必須注意月亮與竹林的布局。

④ 祭供的行列　動物的表現方
式切忌流於漫畫式樣，應絕對
避免。

聖誕節

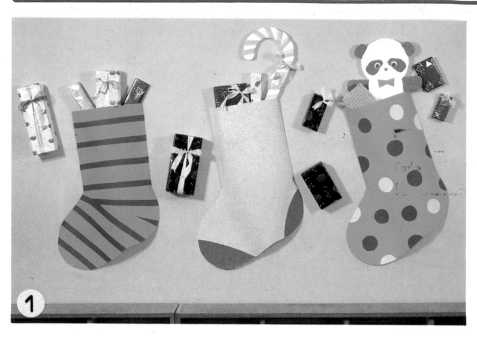

①襪子　聖誕禮物對兒童是非
常具有吸引力及趣味性的。此
一構圖主要在加強兒童們期待
的心情。

②蛋糕與聖誕老人　只須使用
布或胚布,在牆面的兩側做成
窗簾,便能充分表現出室內的
氣氛。

③聖誕樹　用糖果的空盒做成
裝飾,聖誕樹的設計可儘量大
些,加上圓形色紙做成飾物。

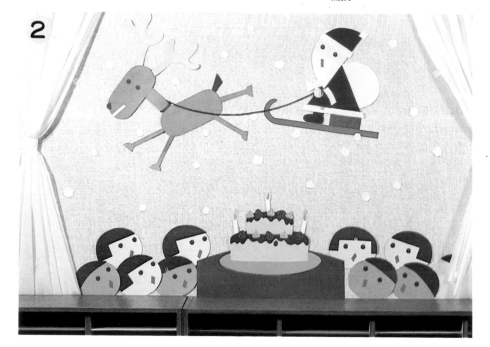

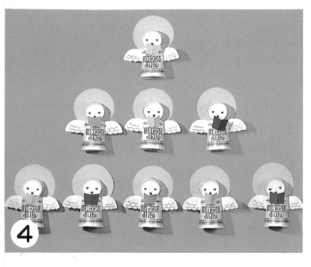

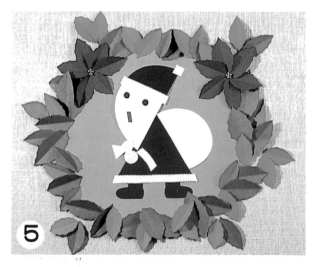

④天使的合唱　利用紙杯做天使，做成５個、３個、１個的三角形構圖，頗具統一感。

⑤聖誕花圈　並非大型的裝飾，但也可在聖誕節做為時髦的裝飾重點。

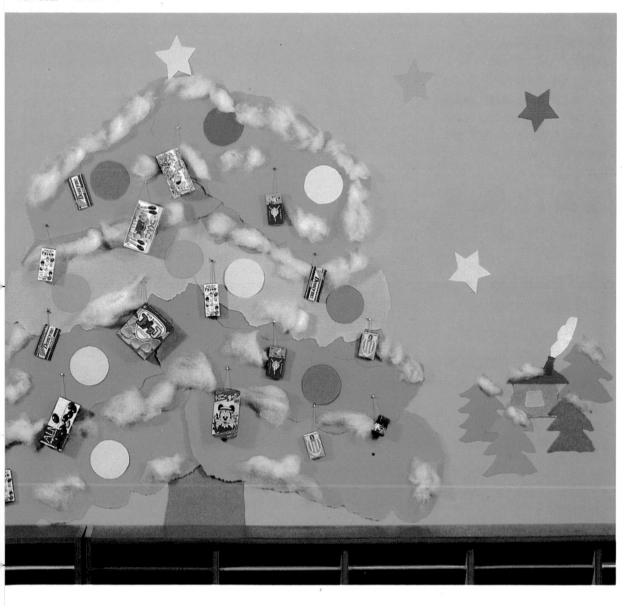

春——遠足

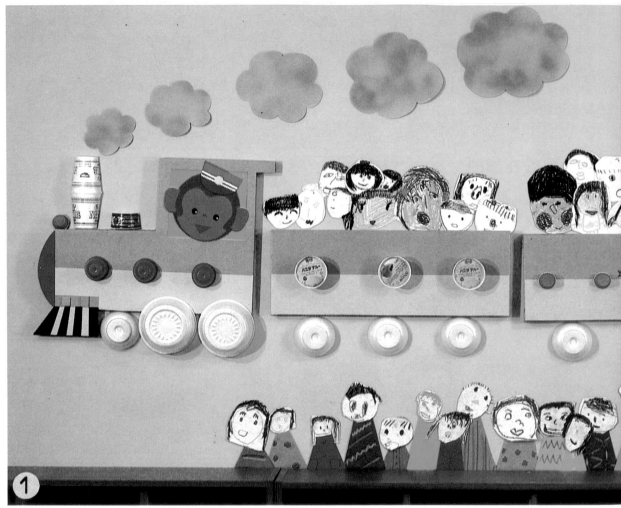

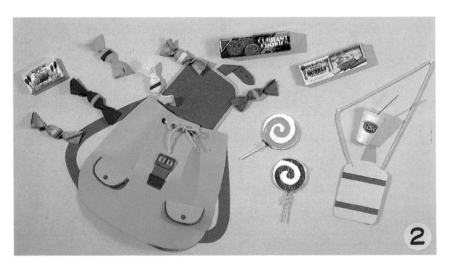

①猴子駕駛的火車　運用保麗龍碗及紙杯來製作的火車，十分有趣美觀，選用兒童畫的面部表情，也十分巧妙。

②背包和點心　背包的顏色、形狀以及點心空盒的利用與分配方式，都十分重要。

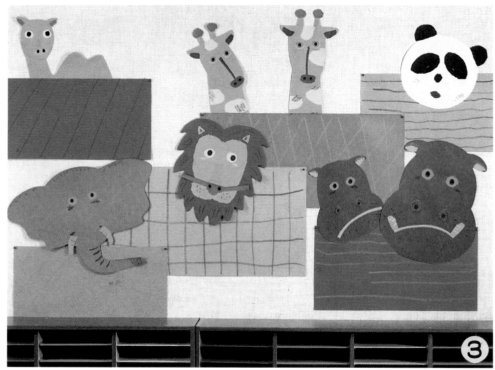

③動物園　利用動物臉部的顏色與形狀做爲基礎，以折紙的顏色和線條充分表達生動的構圖。

④飯團山　雖然形狀略顯單純，以黑白二色表現的飯團山，反使牆面顯得幽默而有重點。

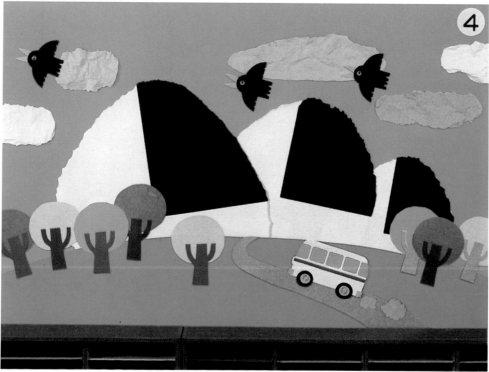

夏──雨季

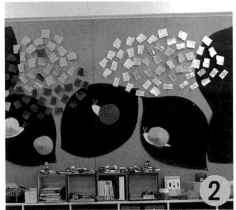

① 八仙花和蝸牛　以兒童做成的蝸牛做為牆面構成的主題。將八仙花的葉子採用黑色調，效果頗佳。花的位置可先行設定，由兒童自得將蝸牛貼在自己喜歡的位置。

② 折紙八仙花　先將老師做的蝸牛裝飾上去，再加上兒童做的蝸牛。使用折紙的八仙花與原色的蝸牛相映成趣，效果亦佳。

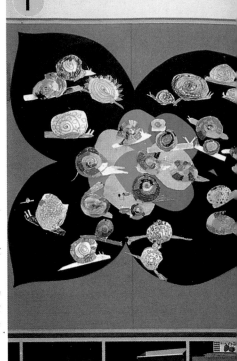

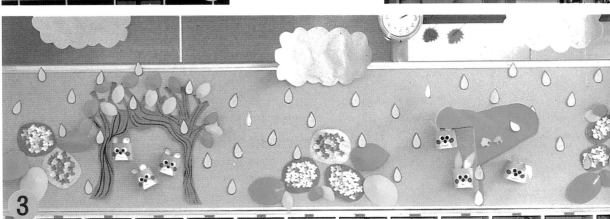

③④ 躲雨　氣氛相當有趣。樹木、葉子及只繪動物臉部的身軀，處理方式十分巧妙。誇張的雨點、芋葉以及背景的顏色等，頗具故事的敍述性效果。

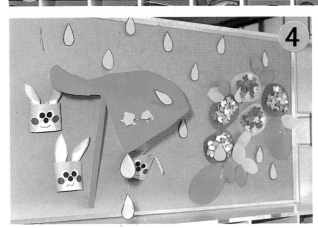

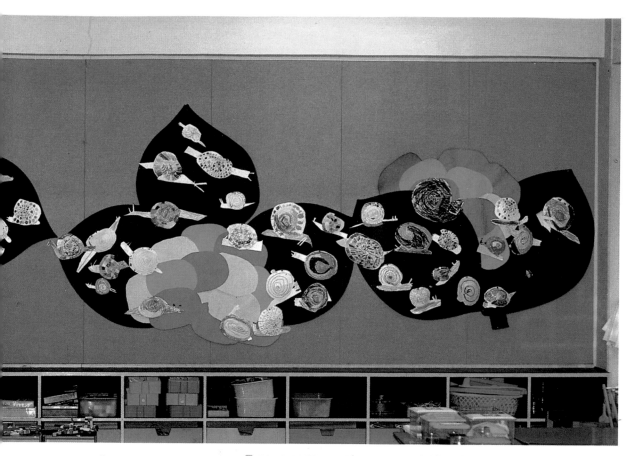

⑤池塘與掃晴娘　試圖將梅雨
季節兒童陰霾的心情表達出來
。掛在樹上的掃晴娘，由兒童
繪製的人物或動物等，由師生
共同製作。可在製作過程中，
視兒童活動的項目，加上其他
物品。

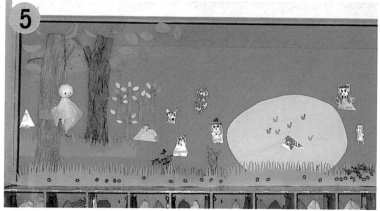

⑥下雨天與蝸牛　鎖鍊狀的雨
勢，形成有趣的畫面。由兒童
製作蝸牛，老師再加上螞蟻及
蝌蚪等，生動地表現出梅雨的
氣氛。配合牆面顏色，利用有
色圖畫紙做成葉子和蝸牛，會
有意想不到的效果。

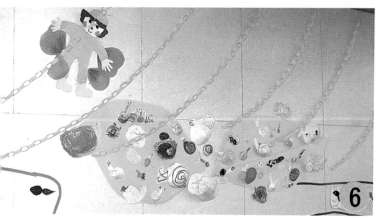

夏──雨季《製作方法解說》

對那些春天才進幼稚園的兒童而言，6月可說是他們生活邁入新階段的時期。有些已經具備信心及獨立性的兒童，有時難免會因天氣的炎熱，無法適當地發洩其旺盛的精力，而引起摩擦或口角。此外，也有些兒童無法充分地表達自己，而傾向問題兒童的徵兆。此時應特別留意兒童的行動，謹慎地加以誘導。

另外，大班的兒童也會特別關注到自己與朋友之間的情形，所謂的「社會性」行為會變得更明顯，他們於是更傾向於結伴成羣的遊戲形態。

這裡介紹的牆面構成的例子有：牙齒保健活動、愛惜光陰週、梅雨季節等。至於可運用的造形則非常多，如鐘錶、蝸牛、八仙花及父親節禮物等，不一而足。這些都是夏天裡可發揮的題材，能擴展兒童生活經驗，成為富創造性的活動。

八仙花和蝸牛①
【作法】
1 事先在圖畫紙上畫出渦旋狀線條，依照輪廓線剪下。有些兒童會自作主張地沿著旋渦紋路剪下，必須加以糾正。可藉此告訴兒童，蝸牛的旋渦有右旋和左旋兩種，使他們引起對旋渦的興趣。
2 告訴兒童：「我們來為愛漂亮的蝸牛打扮。」這種方式能促使兒童思考紋路的構圖。
3 朝中心部分剪個缺口，在邊緣部分略微折疊，再以釘書機釘上。
4 利用剩餘的圖畫紙，做成頭部與尾部。
5 在背後用膠帶將頭、尾固定在殼上。

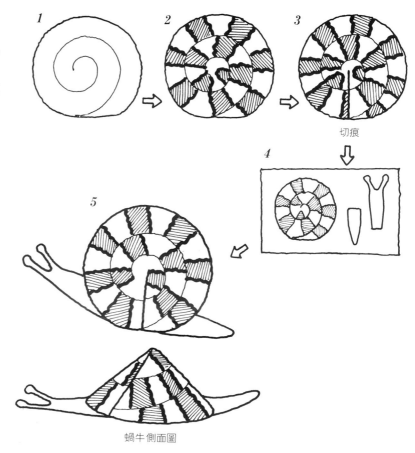

切痕

蝸牛側面圖

108

八仙花和蝸牛①

【創意】

A 預備細長的紙帶，畫上花紋，剪成圓圈形，以釘書機釘在身體上。
B 同樣的，以鉛筆捲成旋渦形，固定在身體上。

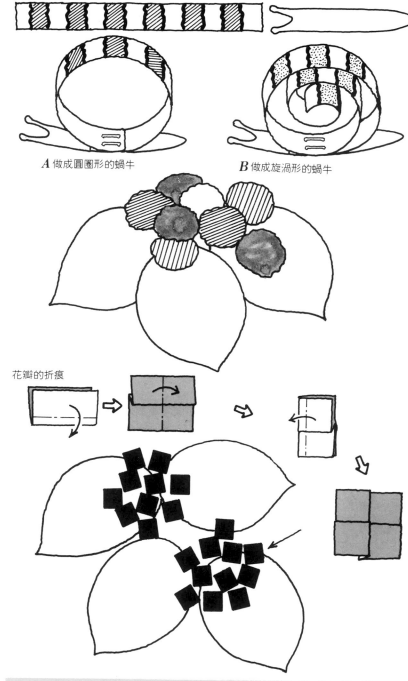

A 做成圓圈形的蝸牛　　　　*B* 做成旋渦形的蝸牛

【作法】

縐紋紙可做成八仙花。利用縐紋紙做成八仙花團，所用的紙，最好是 3～4 種同色系，效果頗彰。

折紙八仙花②

【作法】

以色紙折疊成花瓣。色紙的大小視牆面大小來決定，牆面較小時，用四分之一即可。顏色可採用紫色、淺藍、粉紅、白色等 3～4 種，相互運用便能顯出其深淺度。

花瓣的折痕

躲雨③④

【構圖】

動物臉部與花木的分配應力求均勻。動物、花的數目以及位置與整體的流動感，皆頗值得參考。

花的位置安排得宜，使整個牆面產生平衡感

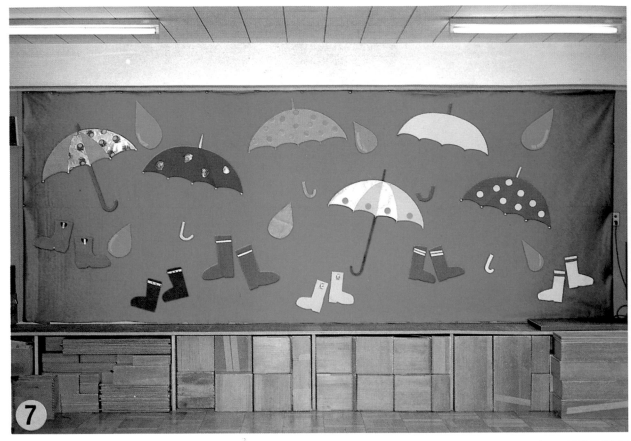

⑦雨傘和長統鞋　利用兒童的
雨傘、長統鞋做爲主題。使梅
雨季節原本陰暗的房間，顯得
快樂爽朗。傘的花紋如使用各
式各樣的包裝紙，將更有趣。
圖中所加上的大雨滴，頗有畫
龍點睛之效。

⑧動物與肥皂泡　以動物做爲
主題，表達了雨後的彩虹及吹
肥皂泡沫的遊戲，是一幅故事
性與趣味性兼具的構圖。

⑨彩虹　不必太拘泥於天上彩
虹的形式。本例以圓形色紙做
成，也可將彩虹視爲橋樑，進
行各種不同的構思。

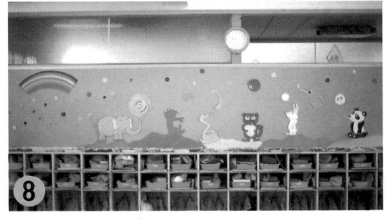

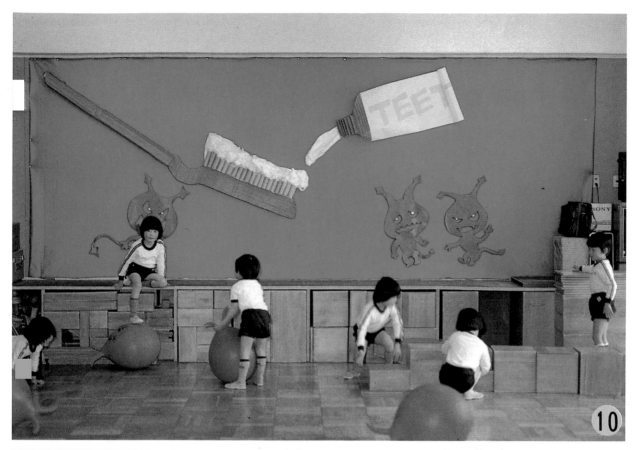

⑩牙齒保健活動　完全排除「刷牙的才是好兒童」的説教方式，以富於動感的方式表達出蛀牙細菌的可怕，具有喜劇性的效果頗爲成功。

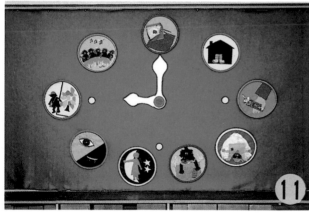

⑪愛惜光陰週　以日常生活的種種事物，引發兒童對時間的感覺。把從早到晚的一天生活，以圖畫的方式加以表達，手法相當獨特。

⑫燕子　擅於利用折紙的例子。以燕子弧形飛過的姿勢來表達其速度感，也可運用許多燕子停在電線的姿勢表達其依傍在電線上的情形，生動地表達畫面。

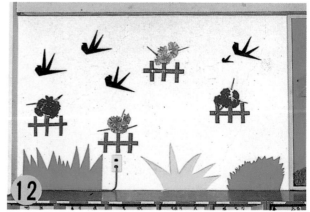

雨傘和長統鞋⑦

【構圖】

構圖十分單純而有節奏感，令人感到生動活潑。二端的雨傘朝中心，長統鞋則朝向外，此種畫面頗具重心與動感。雨傘與長統鞋的高度皆頗值得參考。

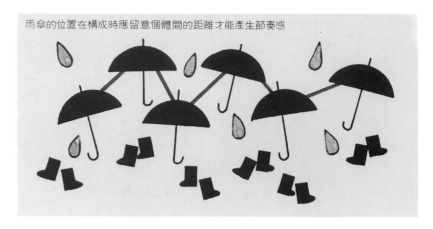

雨傘的位置在構成時應留意個體間的距離才能產生節奏感

各種傘形

彩虹⑨

【創意】

A 使用鍊條式裝飾的彩虹。以兒童做成的裝飾貼成彩虹形狀，必須顧及牆面裝飾的效果，顏色的分配才不致流於散漫。

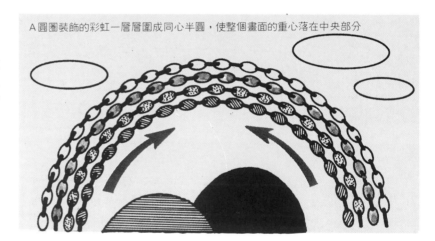

A 圓圈裝飾的彩虹一層層圍成同心半圓，使整個畫面的重心落在中央部分

圓圈裝飾

切紙

B 以剪紙做成的彩虹。把紙張剪成一定的寬度，有助於兒童在技藝上的學習。將條狀彩紙貼在底紙上，可做出富於動感的彩虹。必須考慮彩虹的顏色。

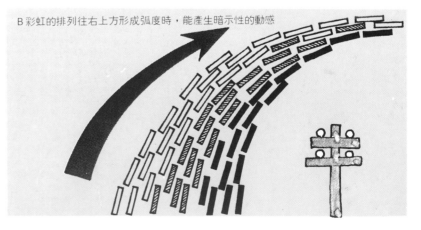

B 彩虹的排列往右上方形成弧度時，能產生暗示性的動感

愛惜光陰週⑪

【創意】

利用圖案表達出兒童生活的時間，應儘量單純化。如何有效地表達兒童的生活，是一項重要的課題。

園內生活　午餐　放學
上學　點心
起床　上床　晚餐

燕子⑫

【構圖】

A 以飛翔的燕子來構圖，使整個畫面顯露出燕子特有的敏銳動感。

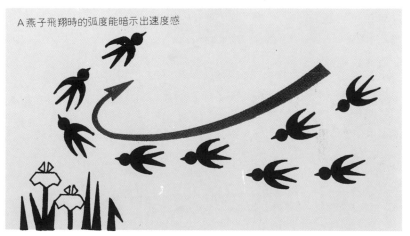

A 燕子飛翔時的弧度能暗示出速度感

B 燕子並列在電線上構圖之例。運用成群的量感，以及左右參差不齊造成的遠近感，形成新的變化與平衡。

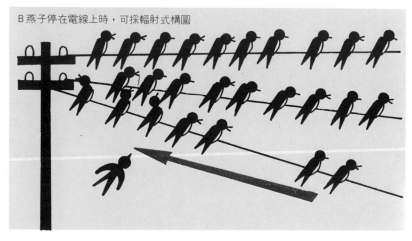

B 燕子停在電線上時，可採輻射式構圖

秋──收成

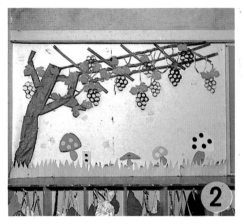

①葡萄　具有動感的葡萄。以互楞紙做成葡萄，將布或紙扭成藤蔓，頗具立體感。葉子使用黃色，果子則用 3 色，都是相當大胆而突出的手法。

②③葡萄架　以紙環做成的葡萄。②是將每個紙環單獨做成之後，以接著劑連接。③則是將紙環彼此交叉的方式，顏色的選擇與組合十分重要。

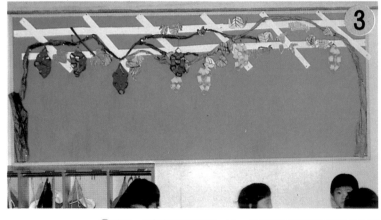

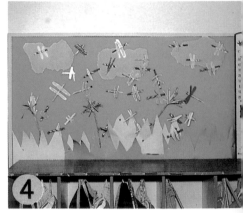

④蜻蜓　以紙捏成的身軀，加上兒童繪製的樸拙翅膀，十分有趣。各式各樣的包裝紙頗富情趣。下面的草、雲、細小的蜻蜓，互成對比，倒有意想不到的效果。

⑤紅蜻蜓　用油性奇異筆把筷子塗成紅色，以二片圖畫紙製成翅膀交叉貼上，形成結構單純的蜻蜓。排列得當，富有動感。

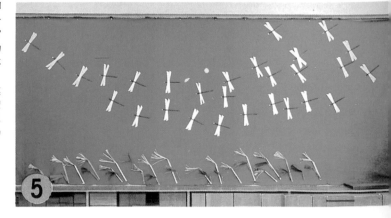

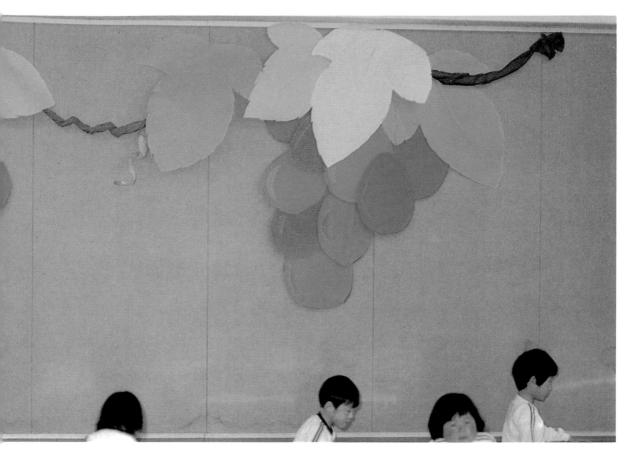

⑥賞月　一般多將動物以寫實
手法表現出來。本例則運用剪
影的方式來表達兔子，成功地
表現出月夜的氣氛。位於近處
的草、雲，形成圖面上不可忽
視的重點。

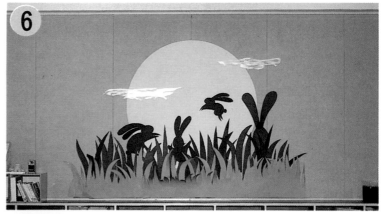

⑦月夜　以成人的感覺，大胆
地表達月夜的情景，雖略單純
，却頗富氣氛。月亮不拘泥于
圓形的固有形式，值得加以應
用。

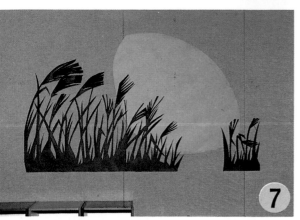

秋──收成《製作方法解說》

9月是學期的開始，具有其特殊的意義，可使假期間低落的生活情緒逐漸恢復，使一切邁入正軌。

首先要對適應力較差的兒童，適當地關注。兒童們在幼稚園中的生活應開始整體的計畫，也必須對兒童們在暑假期間所親身觀察與學習的事項加以認可。

9月之中，碰巧逢上中秋節，中秋節係以賞月為主的好題材。另外，9月也是擁有大自然題材最豐富的季節。動物、植物等的季節變遷，颱風的慘痛經驗，這些能引起兒童對於自然界關心的線索，皆是牆面構圖理想的題材。

葡萄①

【作法】

1 製作每一顆葡萄時，將瓦楞紙墊在圖畫紙後面，剪下後再加上明亮的色澤，可發揮立體感。

2 藤蔓可先用紙或布搓成條狀，再以圖釘固定。

3 將一串串的葡萄，依照陰暗色調、中間色調、明亮色調等加以區別及排列，能有效地表達出具有明暗的立體效果感。至於形狀與其以完整的三角形表現，倒不如略呈凹凸狀，更顯得自然。葉子與成串葡萄相同，選擇2～3種顏色的效果更佳。

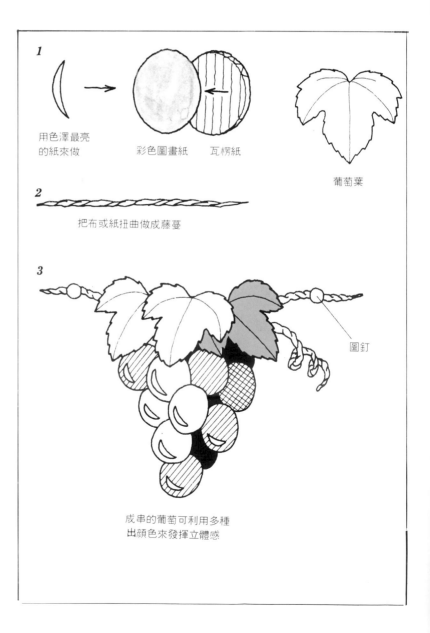

1
用色澤最亮的紙來做　彩色圖畫紙　瓦楞紙

葡萄葉

2
把布或紙扭曲做成藤蔓

3
圖釘

成串的葡萄可利用多種出顏色來發揮立體感

葡萄架②③

【作法】

圖②中的葡萄，係以一定寬度的紙帶做成環狀，在側面逐一連接起來。圖③中的葡萄，則是以紙環裝飾的手法，頗能表現不同的效果。顏色可以選擇深紫色、淡紫色、黃綠色等。

連接許多圓圈的側面來呈現葡萄狀　　以圓圈裝飾做成葡萄狀

蜻蜓④

【作法】

將圖畫紙捲成筒狀，以膠帶固定，再塗上顏色。用同樣的圖畫紙剪下翅膀的形狀，貼在上面（也可用包裝紙代替）。

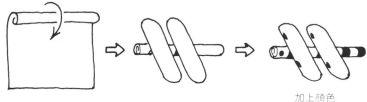

加上顏色

紅蜻蜓⑤

【作法】

A首先將筷子塗成紅色，把厚紙剪成的翅膀夾在隙縫中，頭部貼上鋁箔。也可以將連接的一雙筷子扳成一支，在上面直接粘上厚紙做成的翅膀。

B芒草是以黃色或黃土色的有色圖畫紙捲成筒狀，用膠帶固定，如圖剪成條穗，呈傾斜一邊的形態。

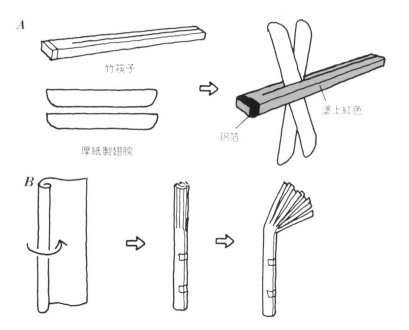

A

竹筷子

厚紙製翅膀

塗上紅色

鋁箔

B

【構圖】

成群的紅蜻蜓的流動感、與下方芒草的方向，表現出風吹的流動感。此一設定風向的構圖，使整體富有流動感，手法相當高明。

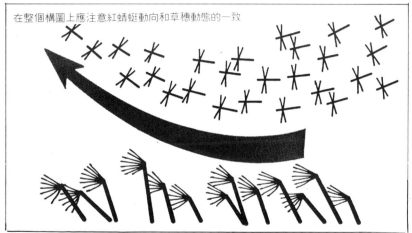

在整個構圖上應注意紅蜻蜓動向和草穗動態的一致

冬——過節

①天使　將剪成扇形的厚絨紙
剪成圓錐狀，加上翅膀，以紙
器代表天使。可釘在牆面或由
天花板垂掛，顏色可以變化。
②聖誕老人　使聖誕老人單純
化，將馴鹿變小。重點則放在
以包裝紙做成的禮物。星光與
房屋的位置及配色，使畫面顯
得十分諧調。

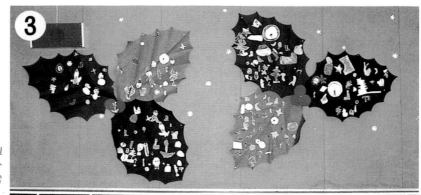

③柊　在柊樹葉上張掛兒童製
作的禮物，這種構圖顏色十分
樸實，爲的是要突出禮物，雪
花結晶也很有對比的效果。

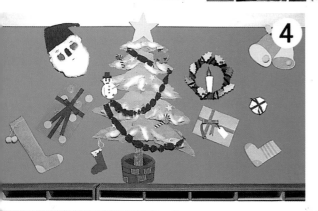

④聖誕樹　以聖誕樹爲中心，
表達快樂的聖誕節氣氛。可利
用箱子表現立體感、以及富於
變化的趣味性。

⑤襪子　讓兒童們用撕碎的紙
片做大型襪子，將之固定在牆
上，頗具立體效果。將 2～3
隻不同顏色的襪子形成一幅構
圖也可行。

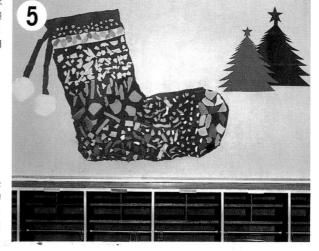

⑥聖誕花圈　把花圈放於中央
位置，周圍排列兒童們所做的
卡片。因爲卡片較小，可使中
間的花圈大些，成爲整個構圖
的重心。

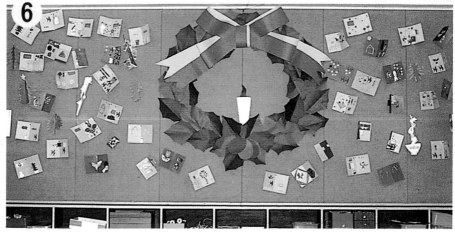

冬──過節《製作方法解說》

聖誕節是冬季的活動之中，最具代表性的一個。聖誕節充滿了快樂的氣氛，可用來當做牆面構成的題材也十分豐富，包括：聖誕樹、襪子、聖誕老人、麋鹿、聖誕禮物、楓葉、鈴鐺、聖誕卡片……等。除了這些裝飾，也可將基督誕生的故事場面，在構圖上予以表現。

首先要考慮整個構圖的結構，千萬不能雜亂無章地安排小物件。可將楓樹與蠟燭並列，或以樅樹為中心，在周圍排列禮物，用花圈和緞帶加以裝飾。主要的原則便是：先決定以某種物體為中心，再加以構圖。舉行這種活動，應該在製造裝飾品和禮物的過程中，讓兒童們有機會參與是再好也不過了。

天使①
【作法】
1 將剪成扇形的紙做成圓錐狀，以釘書機固定，上面應預先留下些許空隙。
2 剪下翅膀、臉、手，再貼上。翅膀以釘書機固定，頭髮和樂器的種類應有好幾種。星星及花朵也是很好的聖誕裝飾。

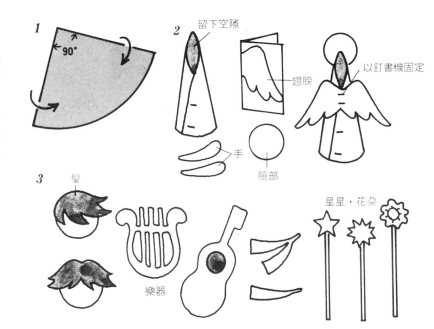

聖誕老人②
【作法】
A 以紙和毛線來做聖誕老人。眼睛和鼻子的部分可直接貼在牆上。
B 把包裝紙折疊，用細長紙條或緞帶綑綁。
C 星星的作法：可用細長紙片，如圖所示以釘書機加以固定。

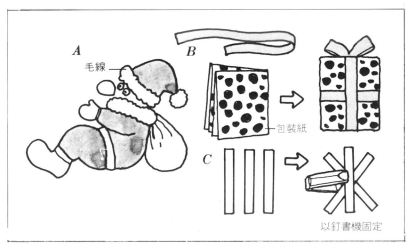

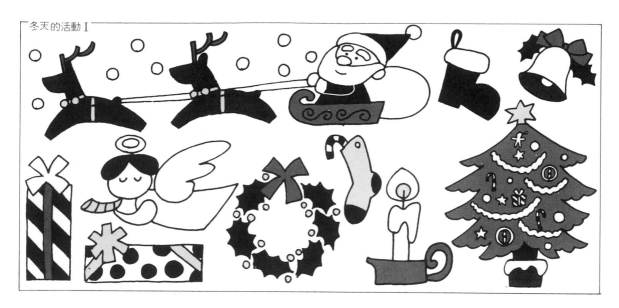

冬天的活動Ⅰ

聖誕樹④
【作法】
A 把細條之縐紋紙對折,如圖所示剪出細的缺口,張開之後扭曲。

B 以瓦楞紙剪出花圈的基座,繞上綠色毛線,再把楓葉夾入毛線的間隙中。

C 將鈴鐺中心的鈴,以縐紋紙做成富立體感的造形。

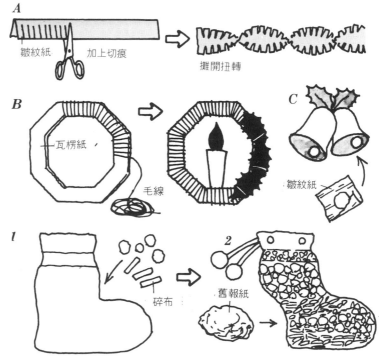

A

縐紋紙　加上切痕　　　攤開扭轉

B 瓦楞紙　　　　　毛線

C 縐紋紙

襪子⑤
【作法】
1 將厚絨紙剪成大的襪子,貼上碎紙花紋。

2 內面放入舊報紙,呈鼓起狀,再貼在牆上。

1　碎布　2　舊報紙

聖誕花圈⑥
【作法】
A 以紙捏成的蠟燭做為中心,和剪成楓葉的有色圖畫紙,交互重疊,直接貼在牆上。

B 把緞帶的四個部分分別做好,中心部位連接,再以相同的紙覆蓋其上。

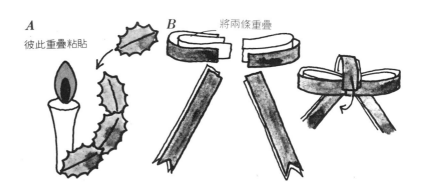

A 彼此重疊粘貼　　　B 將兩條重疊

 # 牙齒保健

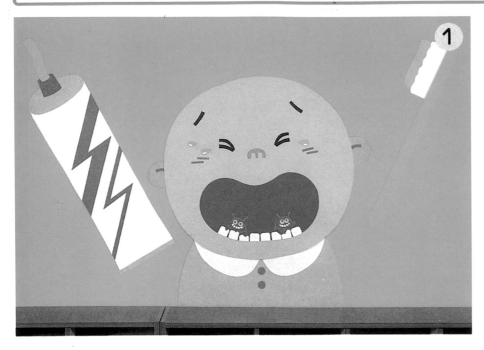

①蛀牙和刷牙　以兒童臉部為中心的單純構圖，將刷牙的重要性表露無遺。
②蛀牙疼痛　將易生蛀牙的原因，以單純的手法表現出來，用圖案化的方式來構圖，能使兒童更易了解。

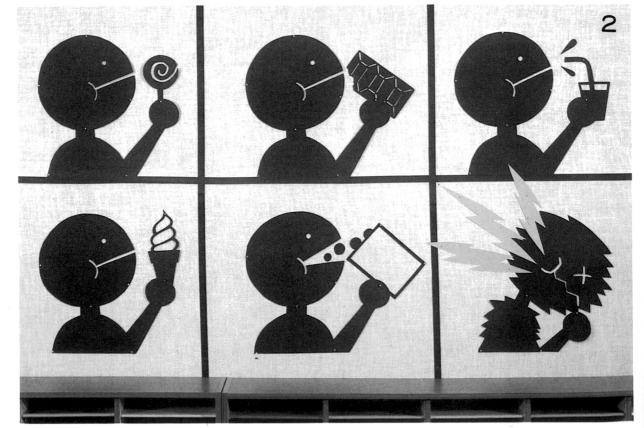

愛惜光陰

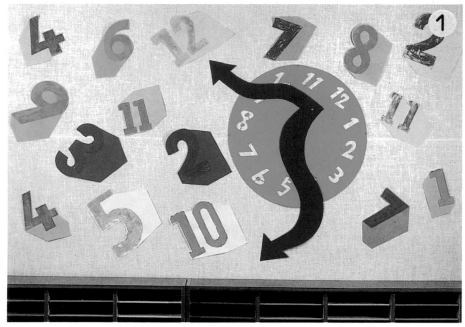

①鐘錶與數字　以使兒童對數字感興趣的方式來表達。將數字圖案化的構圖，成爲特點。

②鐘錶的面貌　將兒童想像的世界做爲題材，是不可忽視的表現方法之一。本例以鐘錶盤面代表面貌的方式，頗具趣味性，值得參考。

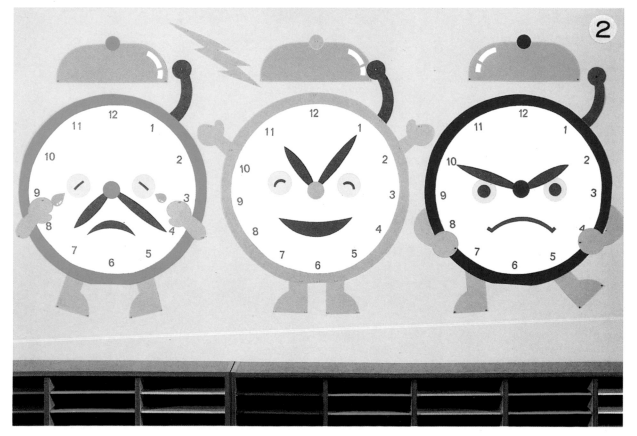

牙齒保健《製作方法解說》

蛀牙和刷牙①
【創意】
把口腔部位放大是很理想的構圖。細菌正在挖掘牙齒，或是被牙刷驚嚇的蛀蟲，可以表達出富於幽默感的畫面。利用保麗龍板，將牙齒塑造成富立體感的造形，也是頗有趣的構思。

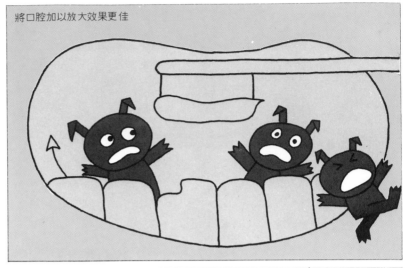

將口腔加以放大效果更佳

蛀牙疼痛②
【構圖】
在整個牆面上畫出方格，使用剪影的方式，發揮時髦明快的構圖。只以黑色調表達，將代表疼痛的黃色予以強調。此外，也可利用兒童們食用的其他食物。

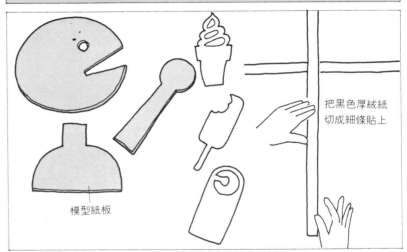

模型紙板

把黑色厚絨紙切成細條貼上

鐘錶與數字①

① ②

●材料與用具●
顏料（不透明水彩或版畫油墨等）、盛顏料的容器、厚紙（瓦楞紙）、色紙（硬絨紙或有色圖畫紙）、擦板、平筆、剪刀。

①將厚紙（瓦楞紙）剪下數字作版，塗上顏料。
②在版上放紙，以擦板摩擦。

③為方便描出的數字具有立體感，剪下時必需留出邊緣。
④以同樣做法，製成鐘錶上 1～12的數字板並描下。

愛惜光陰《製作方法解說》

光陰紀念日
鐘錶的面貌②

【作法】

鐘錶可用圖案的方式剪出形體，再以指針的方向、眼睛、嘴巴來變化表情。盤面上的數字，可直接由月曆上剪下，較為簡便。

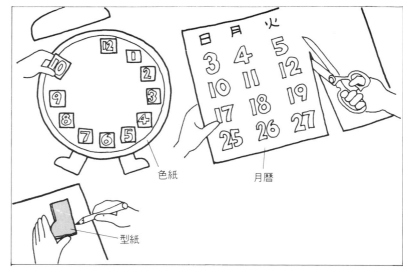

色紙　月曆　型紙

【創意】

以鐘錶表達兒童的生活與時間關係之構成，可使兒童感受到時間與其息息相關。

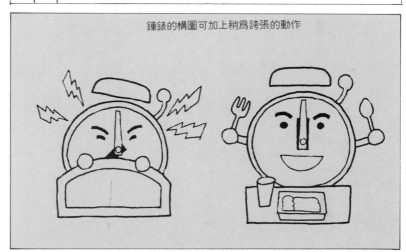

鐘錶的構圖可加上稍為誇張的動作

■紙版版畫的製作方法

用瓦楞紙等厚紙剪成版面，以平筆或滾筒塗上顏料或油墨，放上紙，以擦板用力摩擦，便能印出輪廓。印出來的圖像會與版型左右相反，因此操作或設計時，應特別注意到要求的效果。這種方法不僅可用來拓描簡單的物形，也可將人面、動物等較複雜的花紋，貼在圖畫紙上，用擦板摩擦而拓印出圖案。當然，也可使用兒童的紙版畫來做為構成的材料。

交通安全

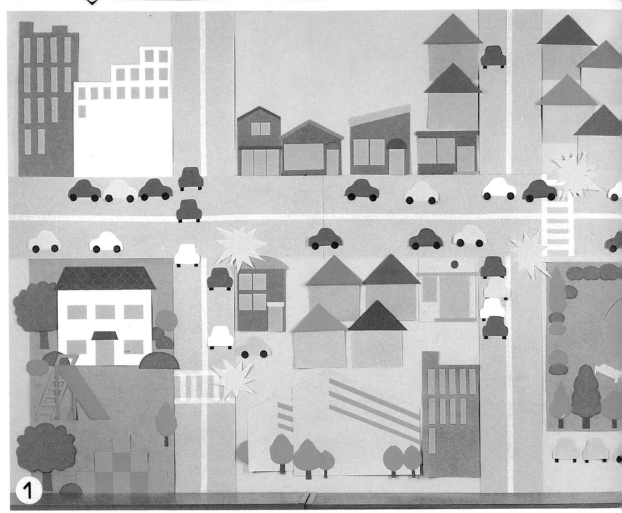

① 上學路線圖　將前往幼稚園的路線簡化，做為牆面裝飾也頗為美觀。交通工具與車輛的造形必須注意。重點應放在危險地帶的標識。

② 穿梭不息的車輛　一般的表達方式是由側面描繪車輛。本例則是以車的正面來構圖，可帶給兒童身歷其境的真實感。

③ 穿越人行道　車輛、紅綠燈
，加上正穿越人行道的兒童，
構圖雖然簡單，却能帶給兒童
臨場感。

④ 交通標識　標識本身雖無法
任意設計或創造，但是可以選
用標識的顏色來構成牆面。

交通安全《製作方法解說》

上學的路線地圖①

【作法】

車輛及建築物可以參考照片，儘量予以簡化，使構圖簡單清爽。先將道路顯示在牆面上，再用白色塑膠帶將道路的中心線以及橫越的人行道貼出來。

【創意】

在牆面上表達幼稚園周圍的地圖，用簡單的標識標明危險地帶，將有助於交通安全的指導。將兒童日常所見的景物、活生生地表現在牆面上，必可引發興趣，造成愉快的氣氛。

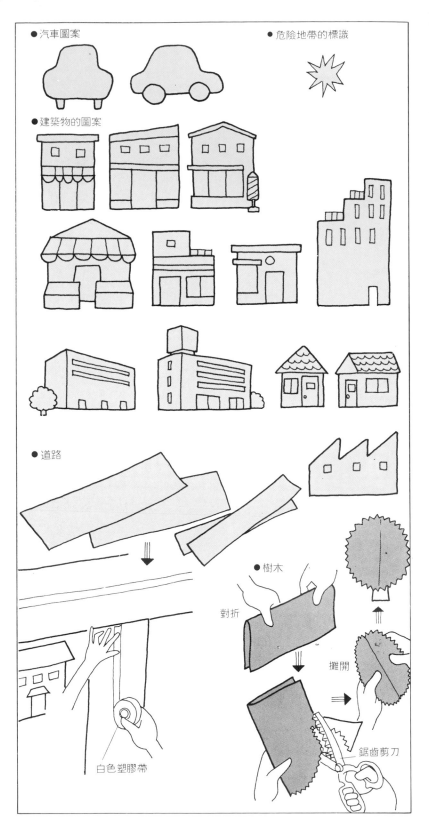

● 汽車圖案

● 危險地帶的標識

● 建築物的圖案

● 道路

● 樹木

對折

攤開

白色塑膠帶

鋸齒剪刀

穿梭不息的車輛②

【創意】

由車身、車前玻璃、輪胎、車燈等
，塑造出由前觀看車子的圖案。如
在已經做好的車輛圖案加上背景、
顯示出交通擁擠的情況，也可得到

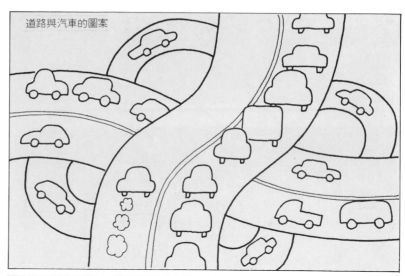

道路與汽車的圖案

穿越人行道③

【作法】

圖上的兒童可用模型紙板，做出相
同的圖案，另外再加上不同的髮型
與衣服的顏色，也可依牆面大小來
調節兒童及車輛的數目。

【創意】

可將兒童日常生活中與交通安全有
關的情景，來加以設計，有益於交
通安全課程的指導。

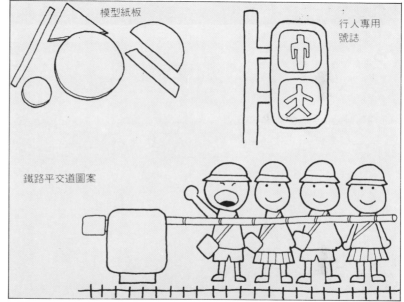

模型紙板

行人專用
號誌

鐵路平交道圖案

交通標識④

【創意】

雖然無法了解交通標識真正的意義
，却也是令兒童感興趣的日常生活
的主題。可以發揮巧思設計一些式
樣簡單的標識，以象徵性的手法表
達。

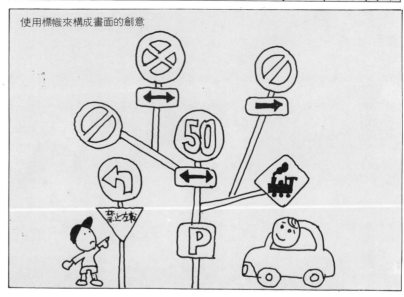

使用標幟來構成畫面的創意

運動會《製作方法解說》

運動會
投籃遊戲①
【作法】
以手撕開同大小的圓形紙來做成球，手撕的方式可以表達出柔軟感。也可將運動場上奔跑或彼此碰撞的情景，以表情生動地表現出來。

【構圖】
球與球之間的距離應避免相同，構圖較富動感。

● 球
紅白色紙
● 籃子　瓦楞紙　美工刀
● 連接細小物品的技巧
使用鑷子或牙籤很方便
加上眼睛嘴巴

接力賽跑②
【作法】
先做好正在奔跑的兒童、啦啦隊的手、旗子等的模型紙板，再依型紙描出並剪下相同的圖案，以手腳的彎曲度與帽子的位置，造成富於變化的動作，以白色塑膠帶直接貼在牆面上，顯示出跑道的圖樣。

【構圖】
如同本例一般，構成畫面的項目較多時，可使用明快的顏色與簡化的式樣，才能達到清爽的效果。

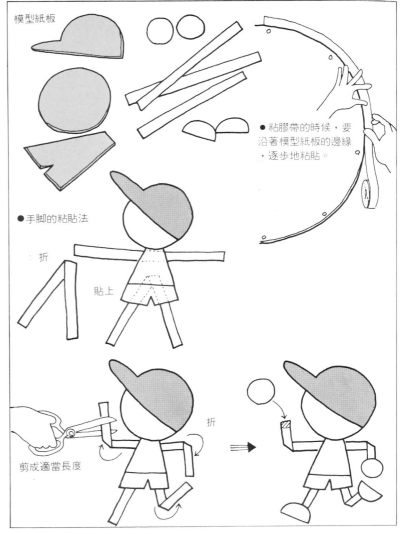

模型紙板
● 粘膠帶的時候，要沿著模型紙板的邊緣，逐步地粘貼。
● 手腳的粘貼法
折
貼上
剪成適當長度
折

蔬菜拔河③

【作法】

用型紙剪出白蘿蔔與紅蘿蔔，依牆面大小調整數量，決定繩索的位置之後，再將手沿與繩子連接起來。

【創意】

在正拔河的紅蘿蔔周圍，可安排各種蔬菜啦啦隊，使畫面更具有幽默感。

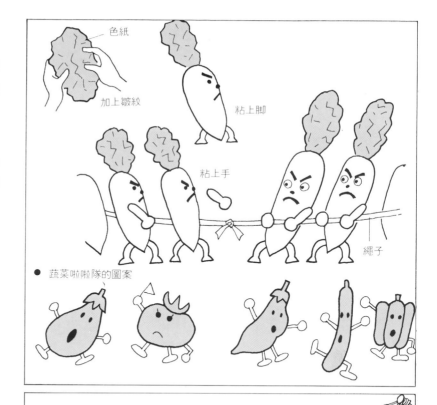

● 蔬菜啦啦隊的圖案

我們的旗幟④

【構圖】

將繩子依放射狀貼在牆上，再把以色紙做成的旗子粘貼上去。

【創意】

較有趣的方式是貼上兒童製作的旗子。如改變大小、形狀，也頗能發揮手工製作的快樂氣氛。

接近終點⑤

【創意】

除了由終點的觀點來設計之外，也可將動物運動會的各種情景圖案化，來構成有趣的畫面。注意：動物的表達應避免流於漫畫形式。

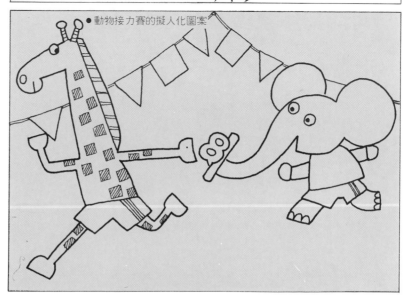

● 動物接力賽的擬人化圖案

入學典禮《製作方法解說》

青蛙和蝌蚪
【作法】

為了增加量感，可把麵粉加入顏料中，倒在厚紙板上，以手掌抹勻。用瓦楞紙做成青蛙和蝌蚪，可使質感發生變化。

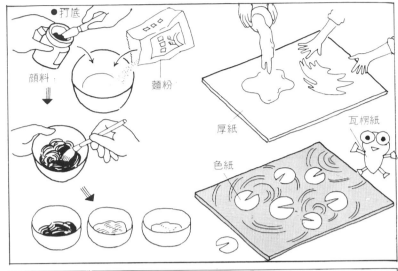

園生的物品②
【構圖】

以園生使用的文具和隨身攜帶的物品做成構圖。蠟筆宜像使用般零散地安排其在牆面上的位置，這種效果比整齊排列式的構圖更佳，更能增加趣味性。

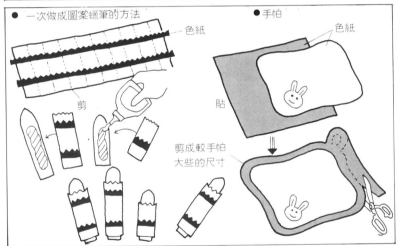

兒童的鞋子③

●材料與工具●
厚紙（用來做型紙）、色紙（厚絨紙等）、接着劑、剪刀。

①把型紙放在色紙上描出鞋型。
②剪下鞋形。
③用接著劑粘成鞋子。

蒲公英④

【作法】

將圓形的蒲公英花重疊,能使顏色逐漸變化,而增加其深度。

【構圖】

將蒲公英的葉子做成裝飾性構圖,能使畫面顯得清爽時髦。加上僅有的一隻小瓢蟲,可以將圖案變得有重心。

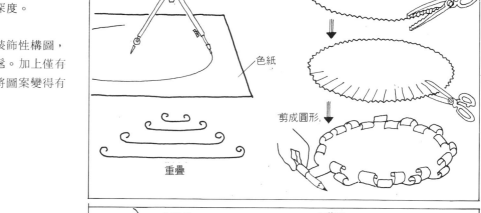

● 蒲公英的花

色紙

剪成圓形

重疊

種子和芽⑤

【作法】

在保麗龍碗的一側挖洞,把繩子或帶子穿入洞內做成植物的根與莖。葉子應採用較清爽的顏色才足以代表新的嫩芽。

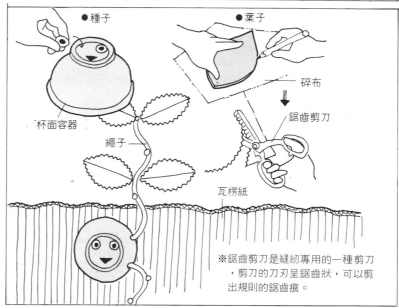

● 種子　　● 葉子

杯面容器

繩子

碎布

鋸齒剪刀

瓦楞紙

※鋸齒剪刀是縫紉專用的一種剪刀,剪刀的刀刃呈鋸齒狀,可以剪出規則的鋸齒痕。

④

④加上顏色和花紋的變化,可做成各種不同款式的鞋子。

■模型紙板的製作方法與運用

製作許多形狀相同的物品時,可先做好型紙(即厚的模型紙板),再逐一描出輪廓、剪下,方法十分簡化。牆面裝飾的項目較多時,若以同一圖案來構圖,會較具有統一感;然而因造形相同,色彩及裝飾應稍加變化。動物與人形的製作,乍見之下十分複雜。但是若用分解的方式便較為容易。分解的方法是:將整體分成頭部、身體、手、腳等部分,利用型紙做成相同的圖案,再予以組合。組合時動作和表情都可以變化,如果圖案很單純,組成的效果更清爽。

游泳活動

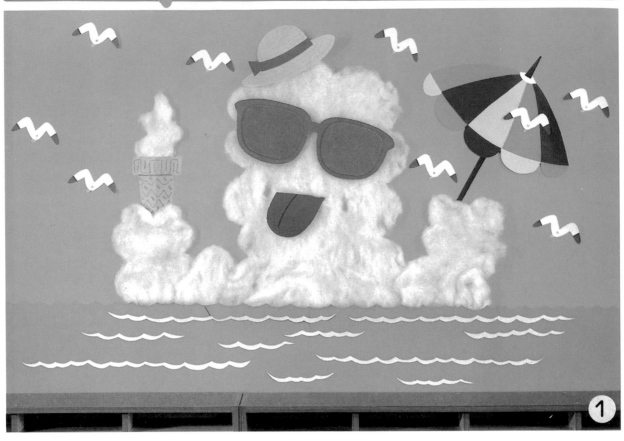

① 雲層　利用棉花柔軟的質感，將白雲很幽默地擬人化。海鷗和其他細節的色彩則頗有加強的效果。

③ 海水浴　以單純的顏色處理救生圈和球，用濃淡的同色系表達手和脚，使整個構圖不流於散漫。

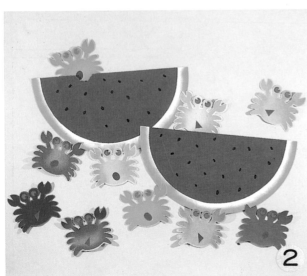

② 螃蟹和西瓜　簡化的西瓜造形，螃蟹顏色的濃淡，都是極好的參考例作。

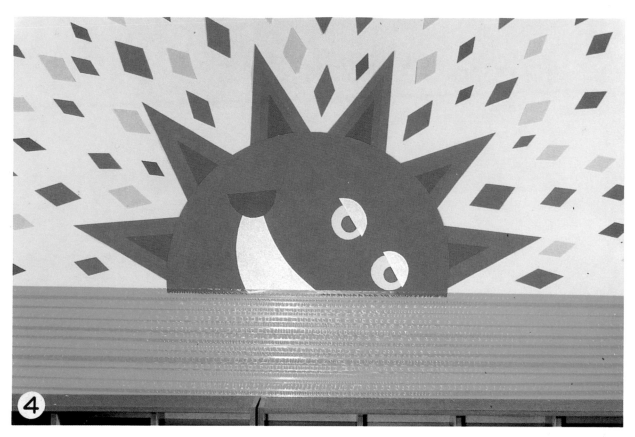

④太陽　太陽傾斜沈入海面，
以塑膠帶做成海洋，運用菱形
表現陽光，背景顯得更突出。

⑤海底探險　以保麗龍碗來做
魚，加上岩石和海草形成構圖
，以兒童潛水的臉來強調。

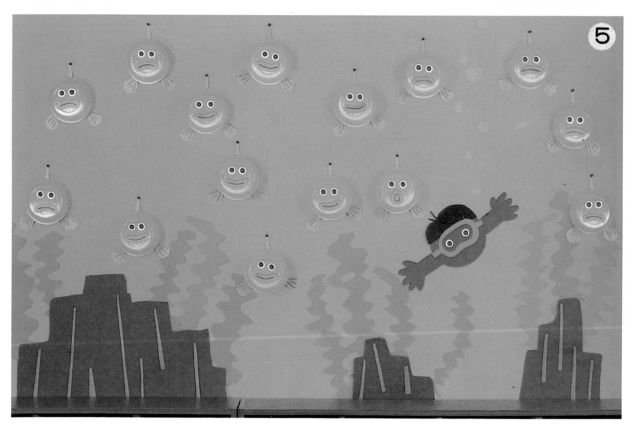

游泳活動《製作方法解說》

雲層①
【作法】
在牆面貼上雙面膠帶,把棉花攤開並貼上,做成雲層的形狀。遮陽傘、草帽、太陽眼鏡的顏色,應使用鮮明的色澤,以表現夏天的氣息。

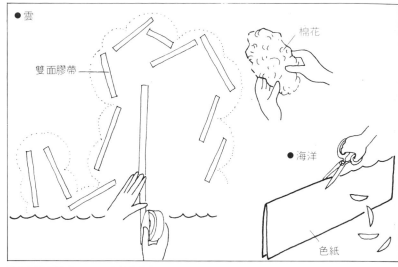

海水浴③
【作法】
手腳的製作,可請兒童將手腳如圖示一般放在紙上描出輪廓,做成簡單的造形。顏色儘量使用深色調,以表達經過日晒的感覺。

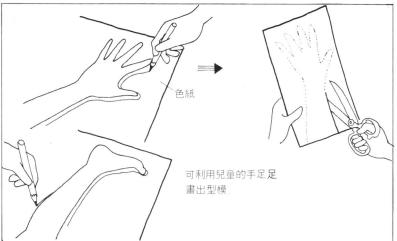

螃蟹和西瓜②

● 材料與用具 ●
噴霧式顏料、厚紙(用來做型紙)、色紙(厚絨紙或彩色圖畫紙)、剪刀。

1 以厚紙剪成螃蟹形,做為型紙。
2 在色紙上放上型紙,噴上顏料。
3 依螃蟹的外形剪下。
4 把色紙做成的眼睛和嘴巴粘貼上去。

太陽④
【作法】
把雙面膠帶貼在牆面上，再敷貼包裝用的塑膠帶，做成海洋。太陽的光芒若使用同一色系，要依濃淡的程度重疊三層。

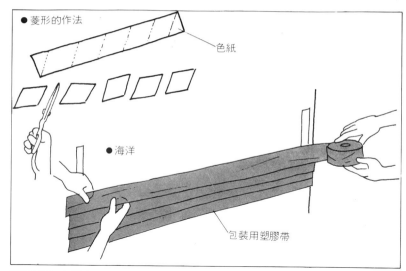

●菱形的作法

色紙

●海洋

包裝用塑膠帶

海底探險⑤
【作法】
在保麗龍碗噴上噴霧式的顏料，貼上色紙做的鰭、眼睛、嘴巴，連接起來便完成魚的製作。把紙撕成海草狀，加上改變質感的直線岩石。
【構圖】
魚類的圖案大多畫成側面造形，偶而如本例般地改變方式變成正面的造形，也頗具新鮮感。在家多魚類中，加入一名兒童，可以強調畫面上的效果，成為富於幻夢的構圖。

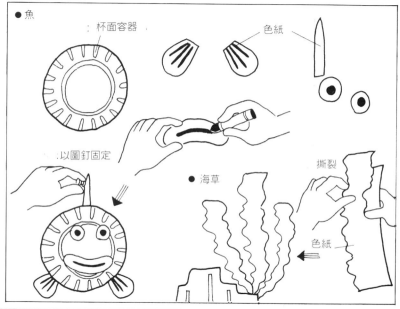

●魚

杯面容器

色紙

以圖釘固定

●海草

撕裂

色紙

④

■噴霧式顏料的應用
　　用圓規和尺在厚紙或較厚的西卡紙上畫出所需的形狀，將之剪下做為型紙（即模型紙板）。把型紙放在紙上，以噴霧式顏料噴上色彩，並描出型式。型紙的周圍要小心噴施顏料，才能顯現出鮮明的輪廓；如噴霧太濃時，濃淡的效果盡失，便毫無韻味可言。

　　市面上出售的噴霧式顏料，都是罐裝，有水性與油性兩種。水性具透明感，色彩較柔和；油性雖無透明感，色彩却較鮮明。基於此，可依牆面背景的色調分別使用之。

秋季遠足

①秋天的昆蟲　不必拘泥於昆蟲實際的顏色，可以簡單的色調來表達。草木的色澤不宜喧賓奪主。

②汽車與落葉　用汽車和落葉來描述秋天遠足的樂趣。點綴在牆面的葉片，若應用兒童收集的落葉來製作，更增情趣。

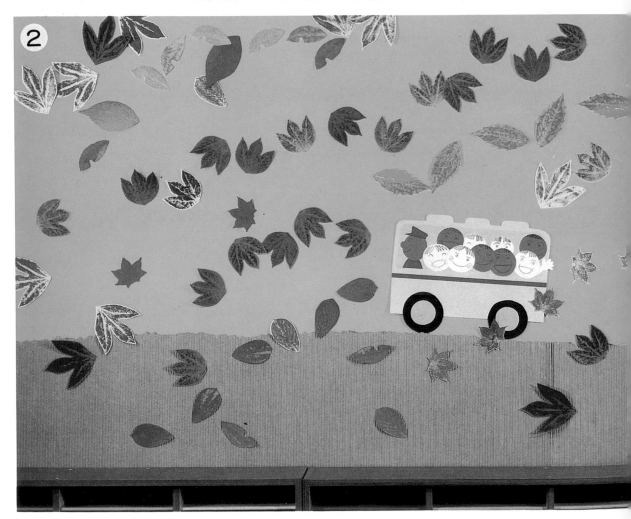

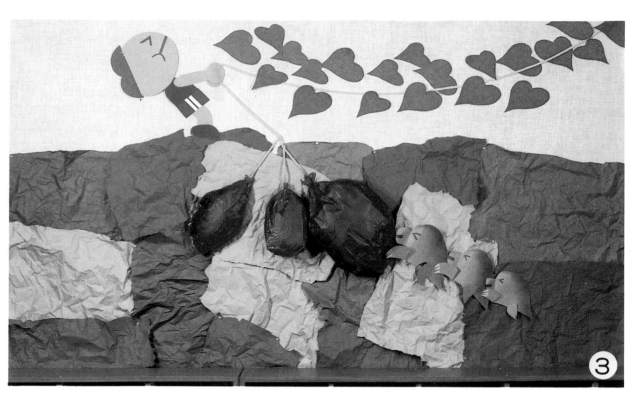

③挖地瓜　一般僅使用一種褐
色構成泥土色，如使用不同的
色調，可增加深度及變化。

④香菇之旅　以香菇可愛的形
體，表達兒童快樂的構圖。香
菇的動態，使單純的圖案顯得
生動活潑。

⑤落葉與小人　落葉的顏色不
一而足，可讓兒童進行收集落
葉的活動，進而與之討論落葉
的色澤。

可供戲耍的佈置

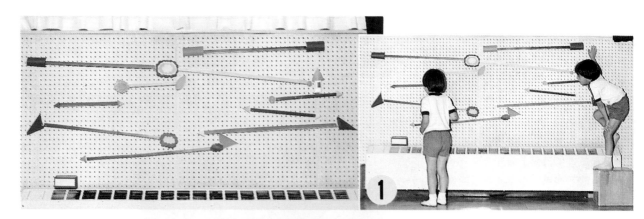

①滾彈珠 以細木材在牆面上做出供彈珠滾動的溝，若放上彈珠，彈珠會沿著溝槽滾入箱子。將木材加上顏色或貼上色紙，構成有趣的牆面。

②木偶 以木偶奇遇記中的木偶爲造形，拉動繩子使手脚活動。把木偶形體放大，動作更生動有趣。

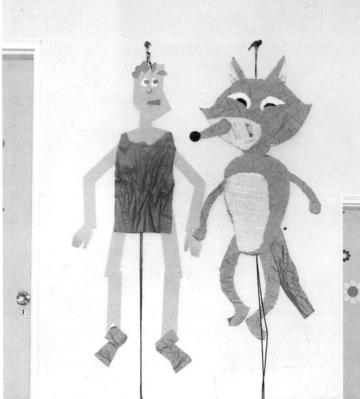

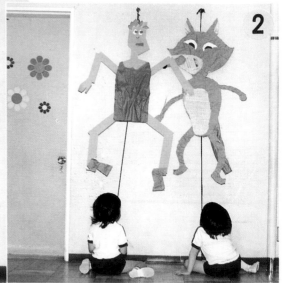

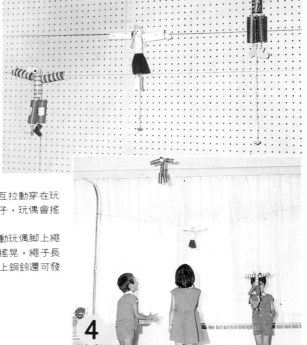

③爬牆玩偶　交互拉動穿在玩偶身上的兩條繩子，玩偶會搖擺著往上爬。

④晃動玩偶　拉動玩偶腳上繩子，玩偶會上下搖晃，繩子長度可以調節，裝上銅鈴還可發出聲音。

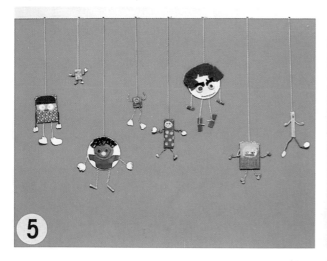

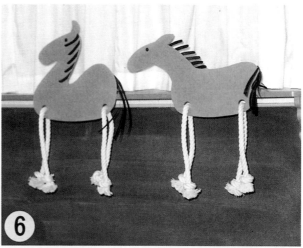

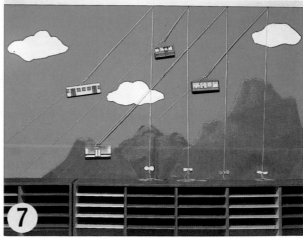

⑤橡皮繩玩偶　在橡皮繩上固定一個以空盒或紙盤做成的玩偶，先拉緊繩子，鬆手時，繩子的彈性會使玩偶搖動。

⑥奔跑的馬　以夾板做馬的身軀，繩子做腿，讓兒童擺動馬腿，會顯出馬兒奔跑的模樣。

⑦纜車　在斜掛於牆面的繩子上，垂吊含有重量的纜車，拉動或鬆放繩子時，可使纜車上下移動。

可供戲耍的佈置《製作方法解說》

彈珠①

【作法】

把二種細長的條狀木材用釘子固定在牆面上，呈L字形。彈珠容易由溝中飛出之處，可加上欄板。

【創意】

也可使用厚紙或成卷的包裝紙芯做成軌道或溝。

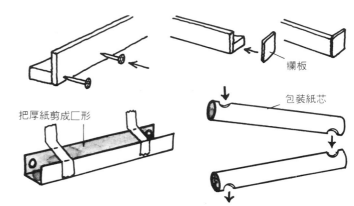

欄板

把厚紙剪成ㄷ形

包裝紙芯

木偶②

【作法】

1 以瓦楞紙做成底紙，如圖所示地完成每一部分，再用雙股圖釘將之固定。

2 如圖所示穿上繩子予以垂掛。

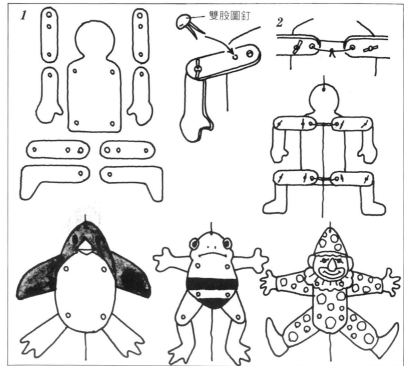

雙股圖釘

爬牆玩偶③

【作法】

1 如圖所示，在紙盒上下兩端分別鑽出距離不同的孔洞，再穿繩子。

2 以箱子做為中心，繩子上端固定一條木條，使繩子變成X字形而富有張力。

3 以厚紙做成動物，貼在箱上。

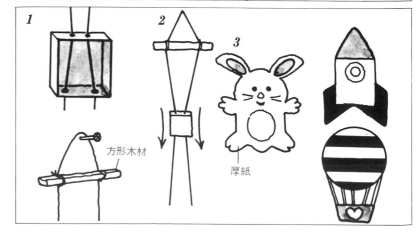

方形木材

厚紙

晃動玩偶④
【作法】

1 在成卷的衛生紙芯上貼紙，用線連起來，手腳以厚紙爲材料，眼睛用乒乓球做成，然後分別裝上。

2 將橡皮繩橫向張掛，裝上1。

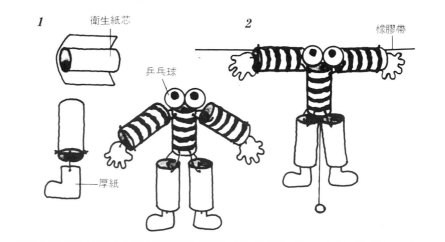

橡皮繩玩偶⑤
【作法】

在紙盤或空盒子上貼上用色紙、毛線、乒乓球等做成的五官，手腳用「毛根」（一種手工藝材料）來做，附上橡皮繩便於垂掛。

奔跑的馬⑥
【作法】

以夾板做成馬形並加上顏色，鬃毛和馬尾以紙貼上，腿部則以較粗的繩子穿過洞孔。

【創意】

用繩子或帶子將馬身吊掛，能使造形變得更誇張。

纜車⑦
【作法】

1 在空盒子上以色紙貼出纜車的窗戶，盒子裏面放入粘土以增加其重量。

2 把捲成彈簧狀的鐵絲，裝在纜車上面。

3 將繩子跨入彈簧，斜掛在牆上，另一條繩子則直接繫在纜車上，也可以利用金屬環。

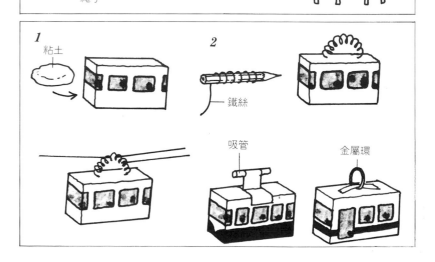

＊教室環境設計＊

4 創·意·篇

出　版　者：新形象出版事業有限公司

負　責　人：陳偉賢

地　　　址：台北縣中和市中和路322號8F之1

電　　　話：29207133·29278446

Ｆ　Ａ　Ｘ：29290713

編　著　者：新形象

總　策　劃：陳偉賢

電腦美編：洪麒偉

總　代　理：北星圖書事業股份有限公司

地　　　址：台北縣永和市中正路462號5F

門　　　市：北星圖書事業股份有限公司

地　　　址：永和市中正路498號

電　　　話：29229000

Ｆ　Ａ　Ｘ：29229041

網　　　址：www.nsbooks.com.tw

郵　　　撥：0544500-7北星圖書帳戶

印　刷　所：利林印刷股份有限公司

製　版　所：興旺彩色印刷製版有限公司

國家圖書館出版品預行編目資料

教室環境設計．4，創意篇／新形象編著。--
第一版。-- 臺北縣中和市：新形象 ，2002
〔民91〕
　　面； 公分

ISBN 957-2035-26-6（平裝）

1.美術工藝 2.壁報- 設計

964　　　　　　　　　　　　91003022

（版權所有，翻印必究）　　　　　定價：360元

行政院新聞局出版事業登記證／局版台業字第3928號

經濟部公司執照／76建三辛字第214743號

■本書如有裝訂錯誤破損缺頁請寄回退換

西元2002年3月　第一版第一刷